嚴復翰墨輯珍

嚴復法書選輯

（上冊）

主　編　鄭志宇
副主編　陳燦峰

海峽出版發行集團
THE STRAITS PUBLISHING & DISTRIBUTING GROUP ｜ 福建教育出版社

京兆叢書

出品人＼總策劃

鄭志宇

嚴復翰墨輯珍

嚴復法書選輯（上冊）

主編

鄭志宇

副主編

陳燦峰

顧問

嚴倬雲 嚴停雲 謝辰生 嚴 正 吳敏生

編委

陳白菱 閆 犇 嚴家鴻 林 鋆

付曉楠 鄭欣悦 游憶君

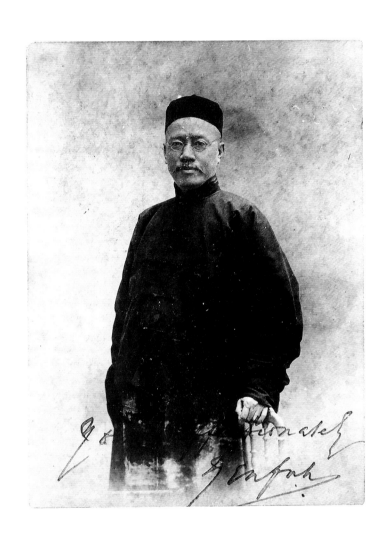

嚴　復

（1854 年 1 月 8 日—1921 年 10 月 27 日）

原名宗光，字又陵，後改名復，字幾道。

近代極具影響力的啓蒙思想家、翻譯家、教育家，新法家代表人物。

《京兆叢書》總序

予所收蓄，不必終予身爲予有，但使永存吾土，世傳有緒。

<div align="right">——張伯駒</div>

作爲人類特有的社會活動，收藏折射出因人而异的理念和多種多樣的價值追求——藝術、財富、情感、思想、品味。而在衆多理念中，張伯駒的這句話毫無疑問代表了收藏人的最高境界和價值追求——從年輕時賣掉自己的房産甚至不惜舉債去換得《平復帖》《游春圖》等國寶級名跡，到多年後無償捐給國家的義舉。先生這種愛祖國、愛民族，費盡心血一生爲文化，不惜身家性命，重道義、重友誼，冰雪肝膽賚志念一統，豪氣萬古凌霄的崇高理念和高潔品質，正是我們編輯出版《京兆叢書》的初衷。

"京兆"之名，取自嚴復翰墨館館藏近代篆刻大家陳巨來爲張伯駒所刻自用葫蘆形"京兆"牙印，此印僅被張伯駒鈐蓋在所藏最珍貴的國寶級書畫珍品上。張伯駒先生對藝術文化的追求、對收藏精神的執著、對家國大義的深情，都深深融入這一方小小的印章上。因此，此印已不僅僅是一個符號、一個印記、一個收藏章，反而因個人的情懷力量積累出更大的能量，是一枚代表"保護"和"傳承"中國優秀文化遺産和藝術精髓的重要印記。

以"京兆"二字爲叢書命名，既是我們編纂書籍、收藏文物的初衷和使命，也是對先輩崇高精神的傳承和解讀。

《京兆叢書》將以嚴復翰墨館館藏嚴復傳世書法以及明清近現代書畫、文獻、篆刻、田黄等文物精品爲核心，以學術性和藝術性的策劃爲思路，以高清畫册和學術專著的形式，來對諸多特色收藏選題和稀見藏品進行針對性的展示與解讀。

我們希望"京兆"系列叢書，是因傳承而自帶韻味的書籍，它連接着百年前的群星閃耀，更願化作攀登的階梯，用藝術的撫慰、歷史的厚重、思想的通透、愛國的情懷，托起新時代的群星，照亮新征程的坦途。

《嚴復法書選輯》簡介

　　嚴復書法傳世作品以行書、楷書、草書等書體爲主，亦能隸書，然不多作，篆書作品則十分罕見；其楷書多受褚遂良和顏真卿影響，行、草書法骨力得自王羲之，用筆則以孫過庭《書譜》與顏真卿《争座位帖》爲宗，筆致俊逸跌宕却不乏渾厚精微，氣息瀟灑從容而兼具文雅端莊，在深沉的學養之外，更可見曼妙的藝術靈光。按如今的眼光來看，在"碑學"書法遍行天下的時代中，嚴復是一位具有純正根基的"帖學"名家，其書兼具書家的卓越技巧、文人的高雅趣味以及學者的嚴謹精神，若將其書法作品置於近代諸多大家行列中，不僅毫不遜色，更有衆多專業書家所少有的獨特精神氣質。

　　本書所輯爲嚴復所創作的條幅、對聯、橫披、條屏、册頁、扇面等不同形式的書法作品十七件（套），其書自册頁小行書，至大字行、楷、草書，或精妙，或雄放，或渾樸，筆墨趣味變化多端，足見其全面的書法修爲以及不同時期書風的變化。

　　條幅作品如行書《韓愈〈題木居士〉詩句》，行筆俊俏流宕，提按轉折變化豐富，把《書譜》精微細膩的用筆與大字行書勁拔舒展的氣韻進行完美結合，是一件頗能代表嚴復典型書風的作品。行書《黄庭堅、陳師道詩二首條幅》書於生宣上，結字優美，用筆從容講究，書風可見受褚遂良、趙构等唐宋書家之影響。而在另外兩件寫蘇軾詩的作品中，《次韻秦太虛見戲耳聾》軸刻意用東坡筆法寫東坡詩，比之平時的跳宕尤顯沉着老練，雄渾中有一種若無其事的輕鬆之感；《次韻孔毅父久旱已而甚雨》詩行書橫幅作於民國九年（1920）庚申元月四日，時嚴復68歲，距其去世僅一年，可視爲其晚年書風的參考之作。一月前他曾寫信給熊純如，述及"鴉片切不可近"，計劃開始戒除鴉片，並時有歸隱田園之想。此時書東坡此詩，或與晚年心境有關耶？在落款中嚴復自稱"自謂能合平原江夏爲一手"，意指兼具顏真卿之雄厚與李邕的峻拔，可見他對此作的滿意。

對聯作品是嚴復傳世作品中比較常見的形式之一，本輯所選，件件皆有特色。如《眉宇、談笑楷書七言聯》所用紙爲虎皮宣，全聯以標準顔真卿筆法寫成，一些小細節的處理又見個人特色，風格典雅静穆，厚重遒勁，頗見紙墨相發之趣。《知者、爲於楷書八言聯》融合唐宋人楷書趣味，骨架則依然以顔真卿爲主，運筆柔中帶剛，綫條幹净優美，有一種虛和恬淡、不沾風塵的韻味，似乎有意從書法上去表現老子的精神内涵。《大海、明月行草八言聯》用筆則十分浪漫寫意，尤其下聯最後一字"心"字，一根綫條流轉曼妙，似斷又連，極有奇趣。而《虛室、良晨行楷五言聯》是嚴復十分罕見的大字作品，此聯以大羊毫筆書于生宣上，以唐人行楷爲基調，用筆渾厚老辣而不失微妙，氣質雄壯大方又不失文人的清剛雅馴，筆墨精良，是爲嚴復大字行楷中的上乘精品。

條屏作品包括《杜甫詩三首行草四條屏》與《〈莊子·養生主〉草書四條屏》兩件。前者雖以行草書之，然字與字大都獨立，偶爾連帶，有些字形特意拉長，筆致瘦勁優雅，綫條流暢輕鬆，風格頗受智永《千字文》及孫過庭《書譜》影響；後者以羊毫筆書寫於生宣上，書風在懷素與孫過庭之間，又加入一些來自顔真卿的雄厚以去其鋒芒，以圓融之筆書寫連綿綫條，時而内斂，時而迅猛，在輕重緩急的豐富變化中飽含篆籀之氣，氣息蒼古厚重。

陸游《楚城》詩、蘇軾《柳氏二外甥求筆跡》詩與蘇軾《和文與可洋川園池三十首·蓼嶼》詩三件大字中堂，也屬於嚴復珍貴的大字作品之一。此三屏均以四尺整紙書寫，書風一致，推測原來或爲一套四件。按行書蘇軾《和文與可洋川園池三十首·蓼嶼》詩中堂之落款可知作於光緒二十二年（1896）丙申夏，時嚴復 44 歲，此時他剛開始翻譯《天演論》和《原富》，並在天津創辦俄文館且自任總辦，此三屏就作於創辦俄文館期間，爲其盛年經心用意的精品巨制。作品以大羊毫筆書寫而成，用筆方圓結合，中鋒、側鋒轉換自然，提按變化豐富，綫條渾厚拙重而不失流暢，濃筆、枯筆的運用自然而微妙，讓作品産生强烈的金石質感。以羊毫書寫大字殊爲不易，從此可見嚴復對工具的運用以及作品氣息的掌握已經十分熟練。嚴復早年傳世作品并不多見，書寫此三屏時其思想和學術影響尚未全面展現，然盛年之作却可見老辣之態，對於研究其中年思想以及中晚年書風的轉變均具有十分重要的價值。

目録

條
幅

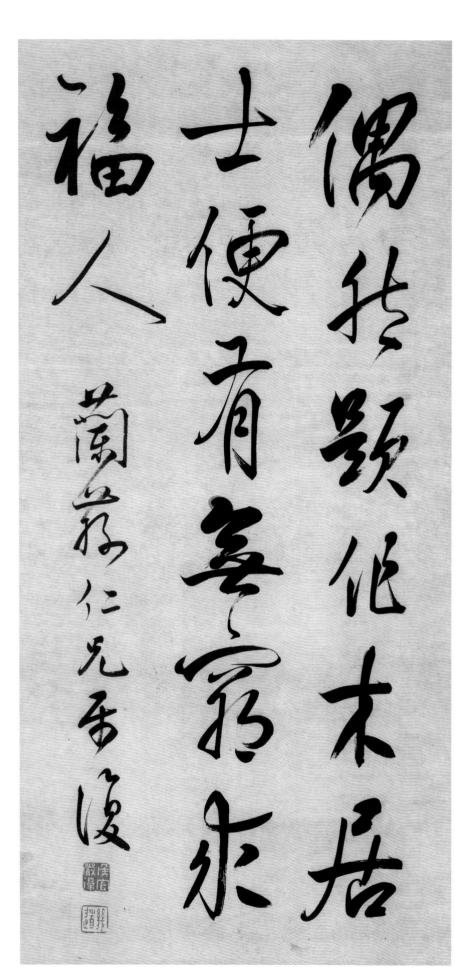

行書
韓愈《題木居士》詩句條幅
尺寸 | 82 × 37.7 厘米
材質 | 水墨紙本

福田人傳

偈生陽

行書
黃庭堅、陳師道詩二首條幅
尺寸 | 100.4 × 29.8 厘米
材質 | 水墨紙本

話說宣城歇馬停轎

昭亭和糴極豐坪州

駕換載經湖崖

脆春味萬貓話膽壹

玄為其未荳作彧

坼户桥杨识

岩一者會

彭室宣思東

謝公歌舞

更上游秋樂

蒼然地濤信

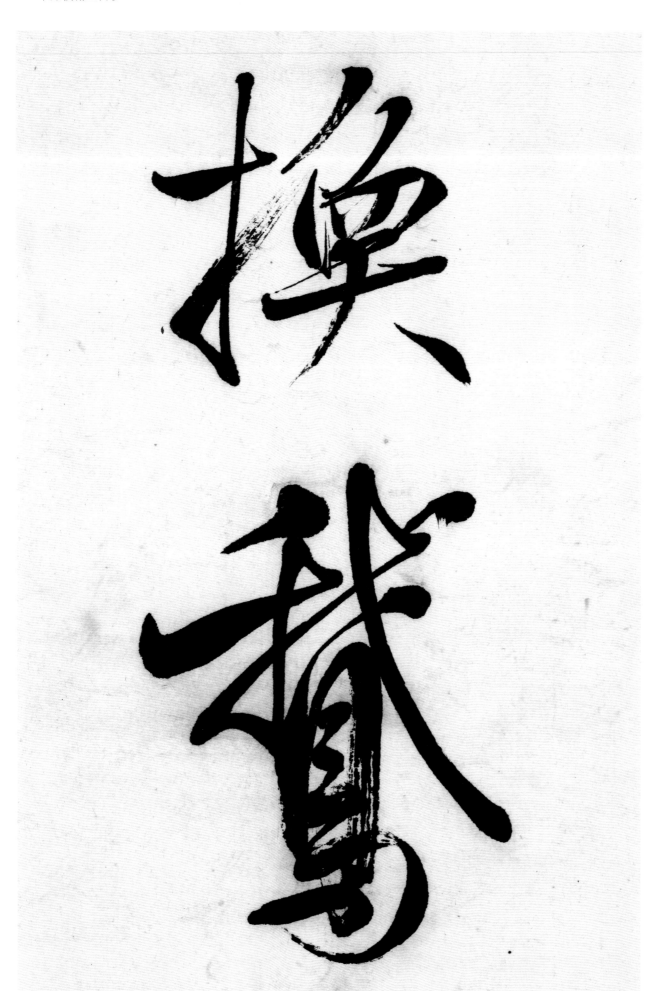

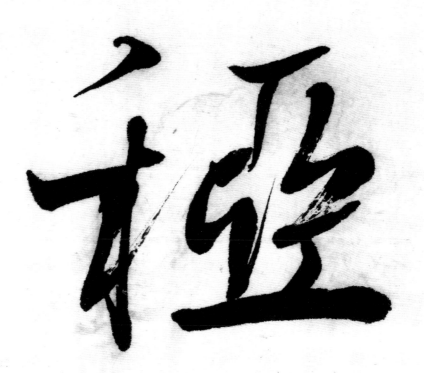

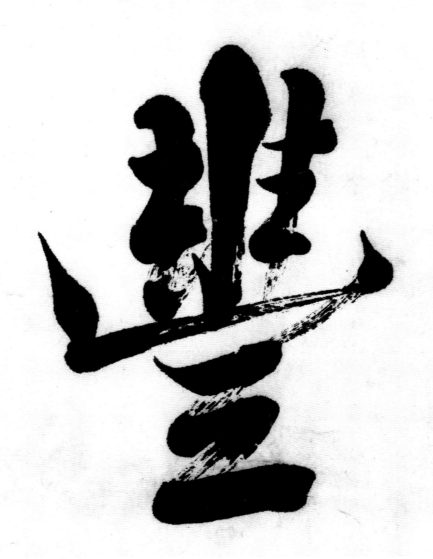

君不見詩人借車無可載留得一錢
何足賴晚年更似杜陵翁右臂雖
在耳先聵人將蟻動作牛鬪我覺
風雷真一噫閒塵掃盡根性空不須
更枕清流派秦太虛見戲可聲
筱庭仁兄先生屬書 嚴復

行書
蘇軾《次韻秦太虛見戲耳聾》詩中堂
尺寸丨128×62 厘米
材質丨水墨紙本

無可載留浮一錢

以似杜陵窩右臂雄

動作牛鬭我覺

掃盡根性空不湏

君不見詩人借車
何乏賴晚年
拄可先讀人持
風雷真一噫開

盡根性空

覰戲可覷

書

巖政

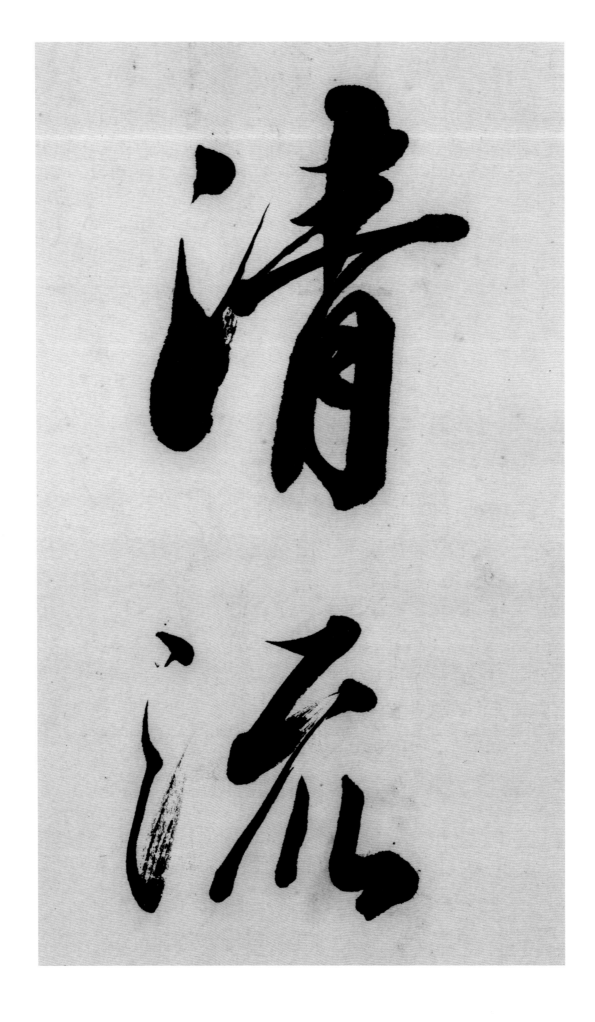

真

一

息

相寧助拳人之知我
囊無錢明年共看
陂塘雨飲牛在我寧
關天誰能伴我田間
飲釀俱惟有支頤軾
庚申開歲四日寫東坡
久旱已而甚雨詩自謂
能合平原江夏為一手
也 幾道并記

此為曾任母校復旦大學第二任校長
嚴幾道老師所書東坡詩早年由其招嗣嚴瑸兄
撿件留念雖未鈐印確係真跡欣逢
孝章學長誕慶謹以奉贈聊中祝忱
學弟周墨南拜上

七十五年八月二日

行書
蘇軾《次韻孔毅父久旱已而甚雨》詩橫幅
尺寸｜75×24.5 厘米
材質｜水墨紙本

去年東坡拾瓦礫自種黃桑

三百尺今年刈草蓋堂日

然風吹面如雲平生懶惰

六蚜悔老大勤農夫所直沛

然似賜三尺雨造化無心悅

雞測四方以下同一雲廿霄澤

不為龍所隔薑萬下溫近

曉來饁火新涼催粒織

老夫作羅浮甘寢認征牆

東人鄉響蒼涼遠无悅答

平折茅苫瘡漂溺

腐儒麼棘糠支百年力

耕不受界目憐破坡漏

水不耐旱人力未至來天

全會當作塘徑千步

黃

隱伶虎麻新耳坐

耕而受罪目悚破股漏

水不耐旱人力无东至来天

全會當作塘徑千步

橫斷西水遠山泉四郡

相率助舉杵人人知我

難測四方以下同一雲廿雨汪
洋為龍形隔蓋萬下濕迹
曉霧鋪火新涼催稷織
若怯作羅浮甘寢認蓉墻火
東人響暖奢涼逐見悅以
平折筆枯芥涔漂溺

為龍兩隔蓬萬龍

東鏘火軒涼催

安作羅浮母安慢

人響岐醫凉

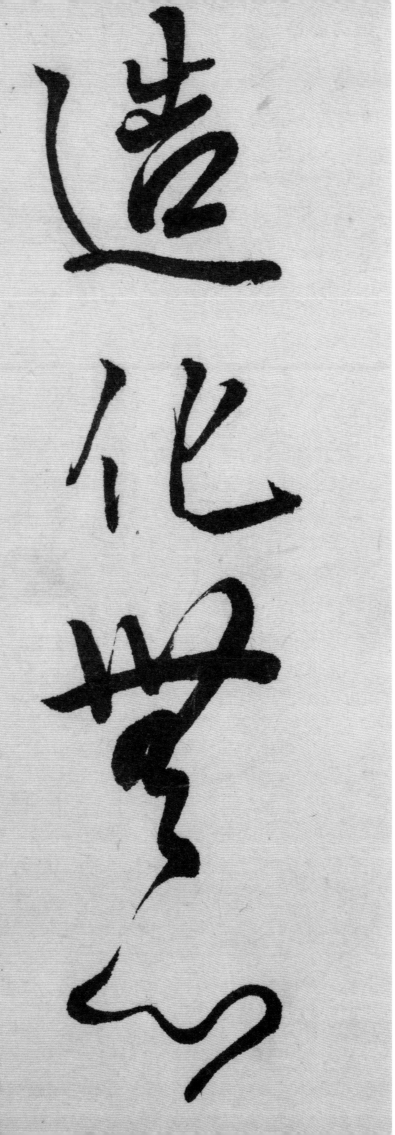

造化萬

敘破除

相宰助峯粹

襄人与錢明

波渠雨領縫

然伯賜三

雞測四方

不萬龍雨阻

三百尺今年

多忽風吹面如

六妒悔老夫

對聯

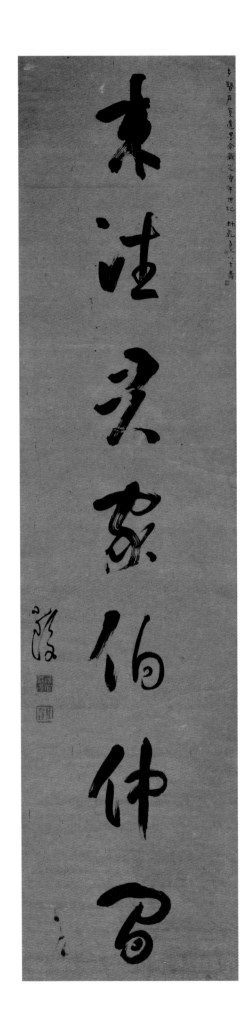

"來往君家伯仲間"行草單條

尺寸 | 129.8×31.5 厘米

材質 | 水墨紙本

鄉賢嚴復遺墨余藏之垂半世紀林乾良八十壽

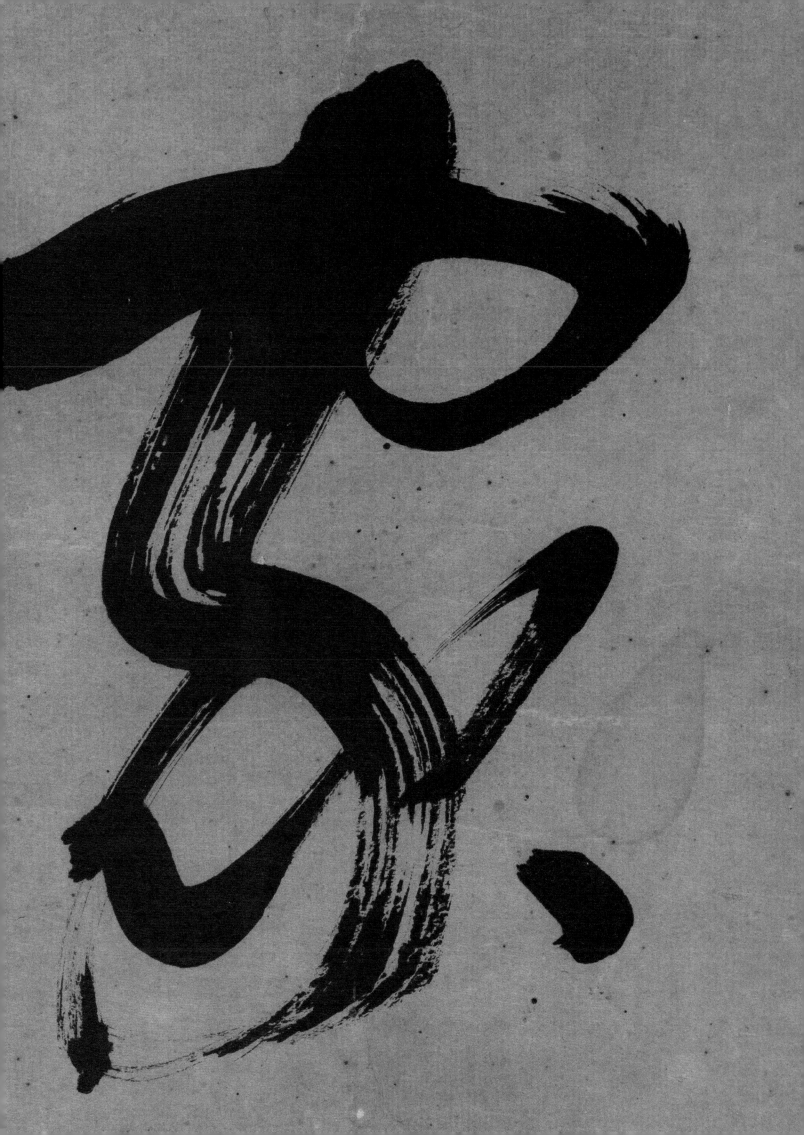

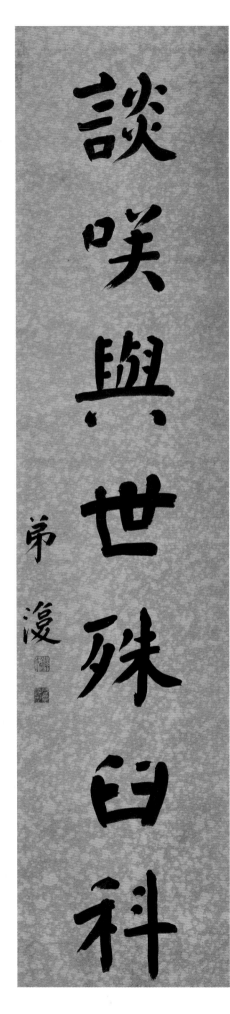

眉宇之間見風雅

談咲與世殊臼科

倬章仁兄大人雅屬

弟 復

眉宇、談笑 楷書七言聯
尺寸 | 131.3 × 31 厘米（每條）
材質 | 水墨紙本

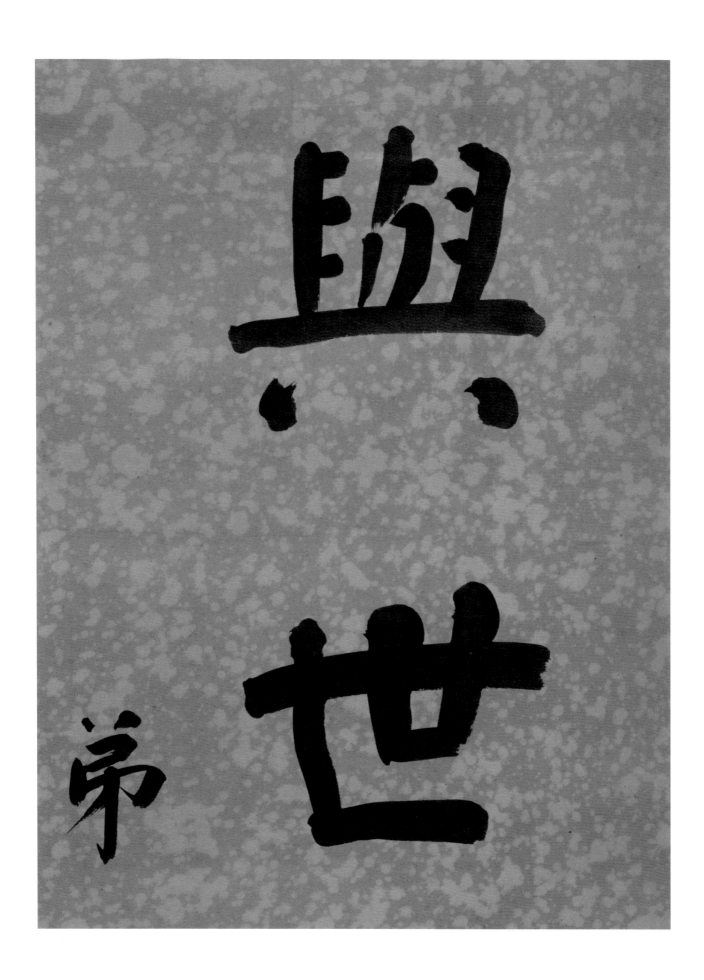

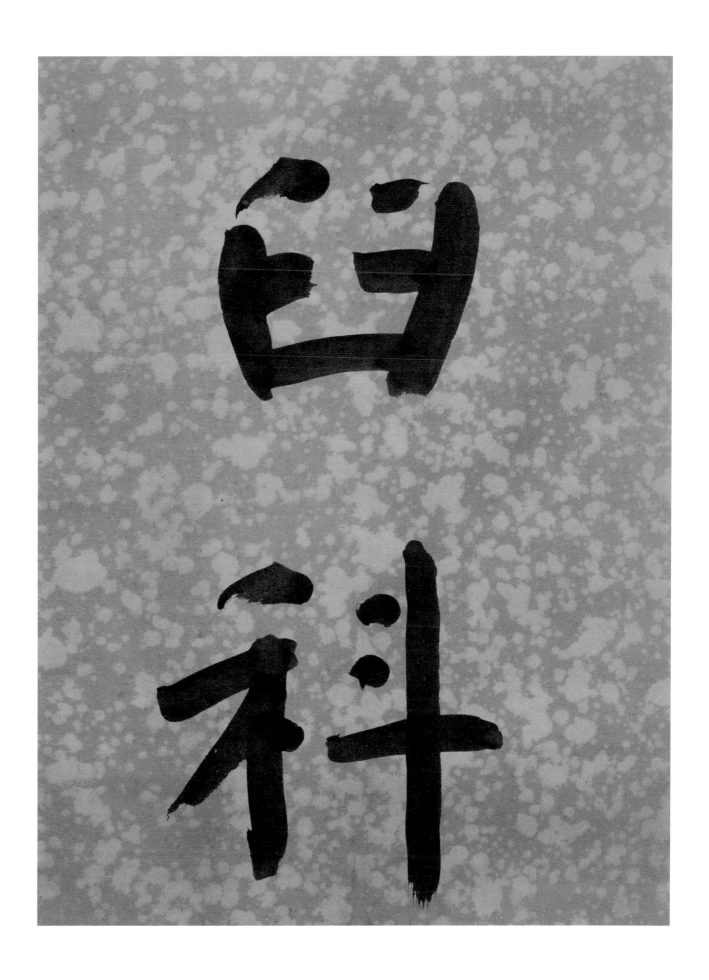

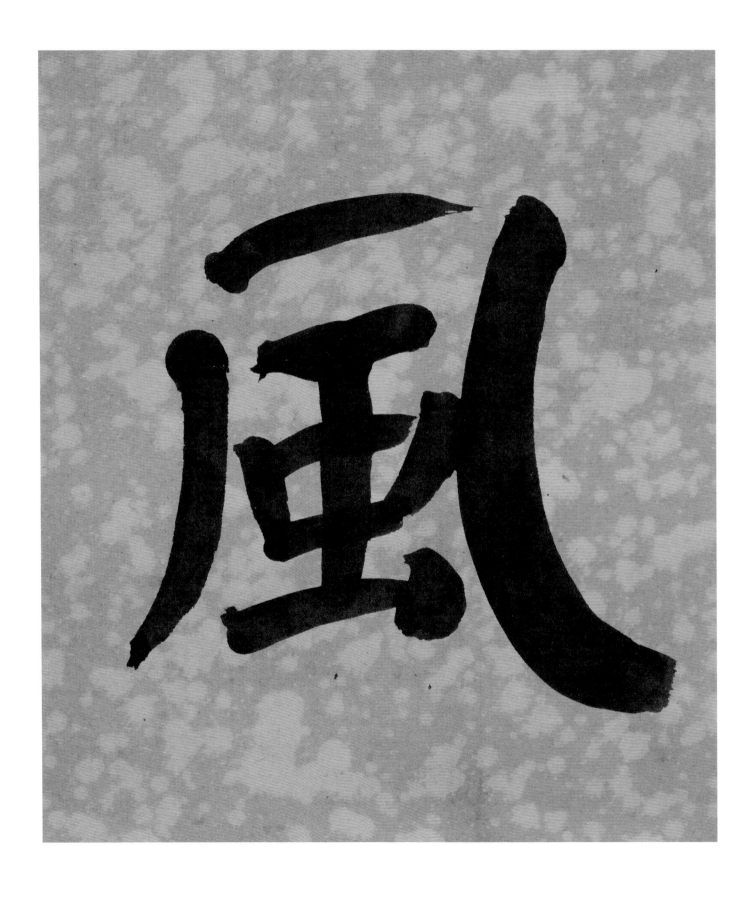

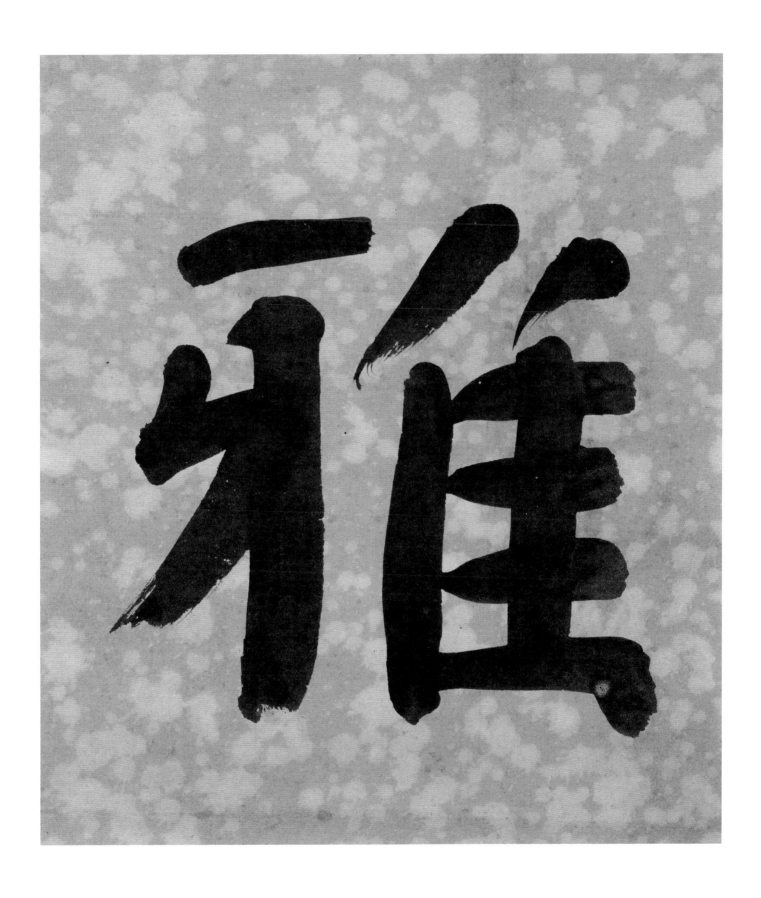

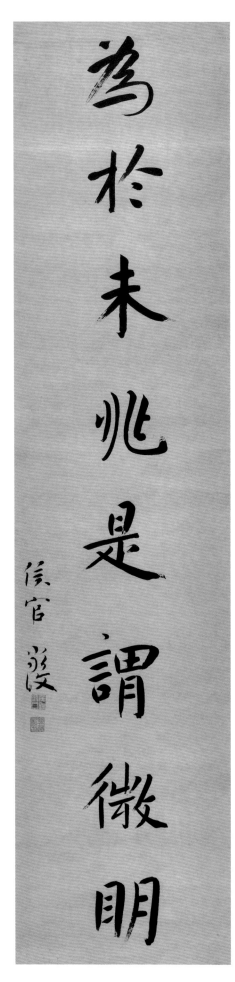

為於未兆是謂微明

侯官嚴復

知者不言以閱眾甫

伯琦賢仲屬

知者、爲於 楷書八言聯
尺寸｜ 164.9×39 厘米（每條）
材質｜水墨紙本

知者不言

是謂微明

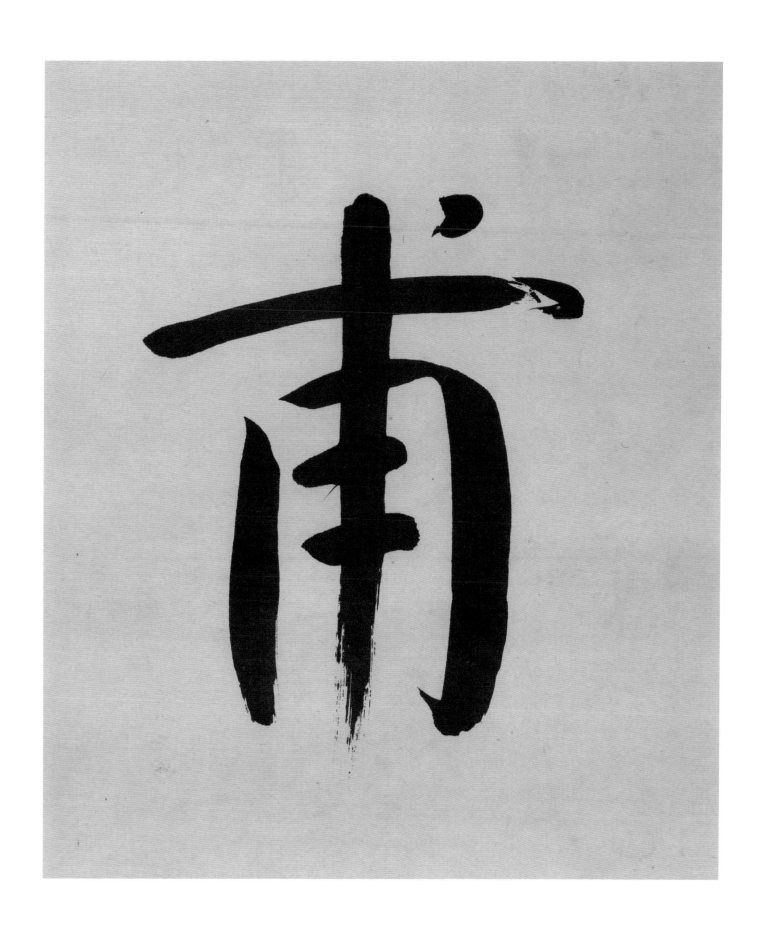

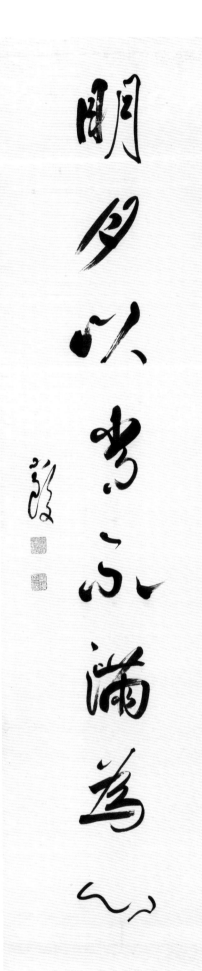

大海、明月 行草八言聯
尺寸 | 171×43 厘米（每條）
材質 | 水墨紙本

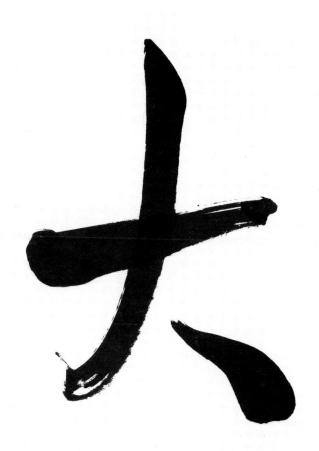

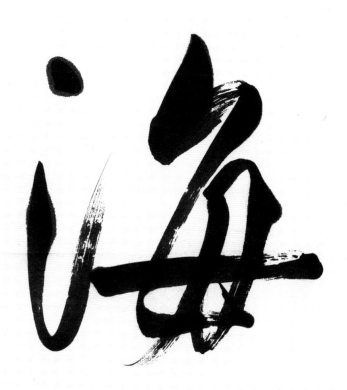

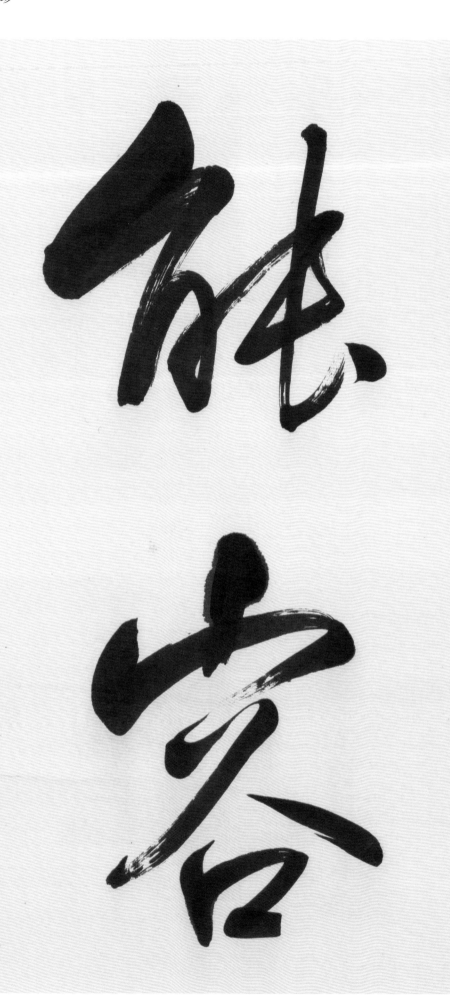

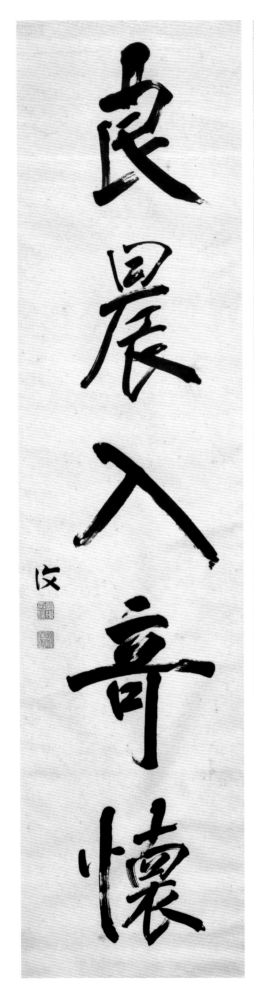
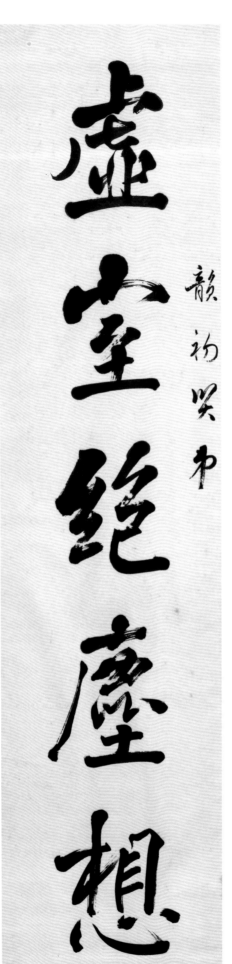

韻初哭巾

虛室絕塵想

良晨入奇懷

虛室、良晨 行楷五言聯
尺寸 ｜ 165×40 厘米（每條）
材質 ｜ 水墨紙本

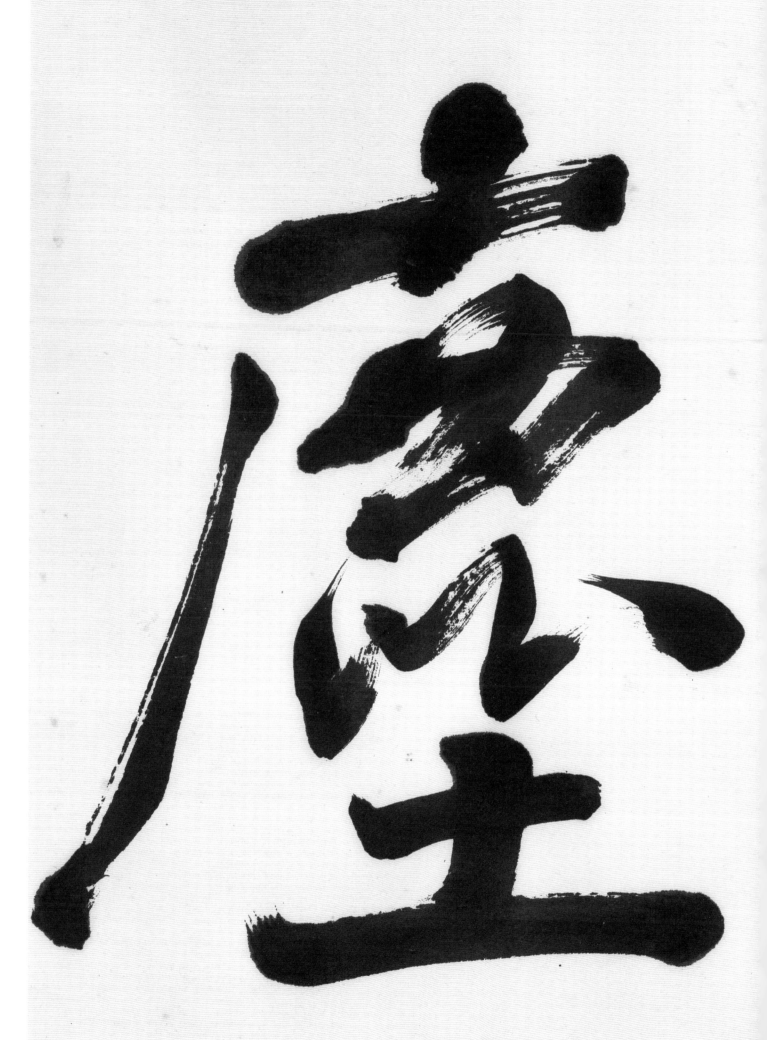

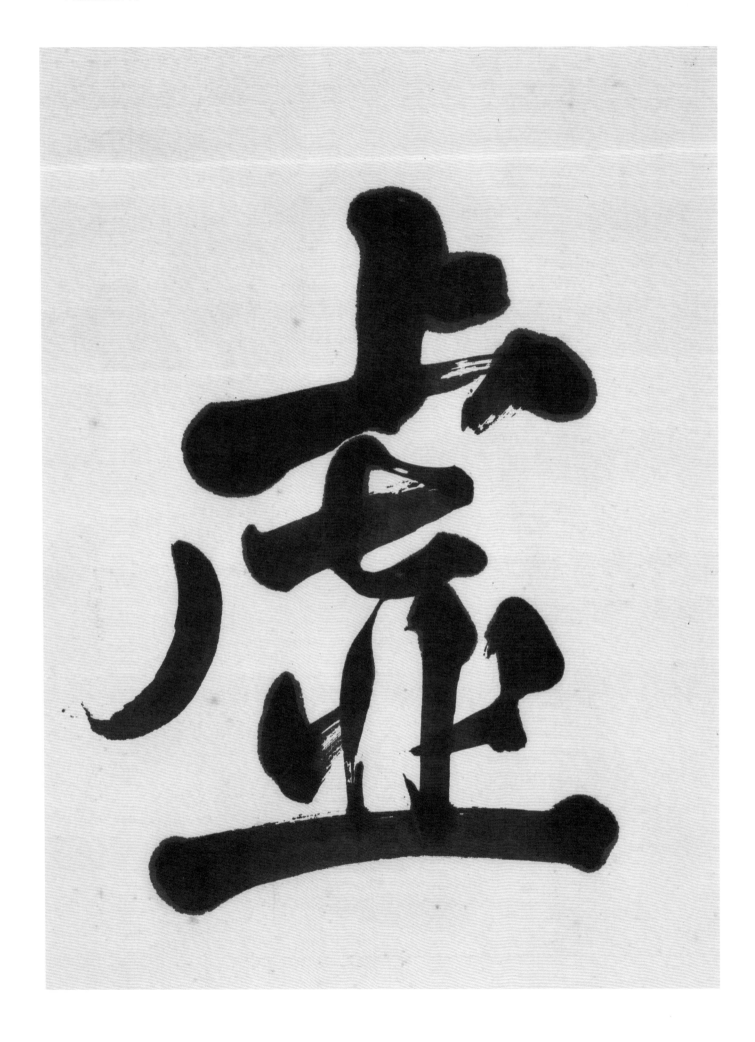

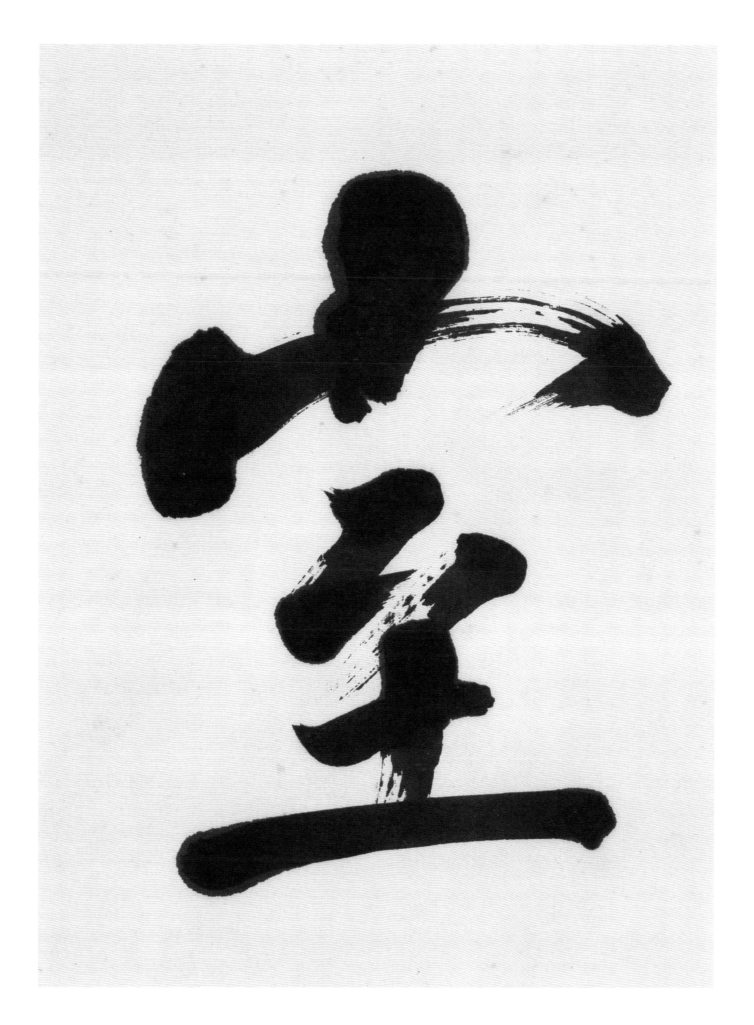

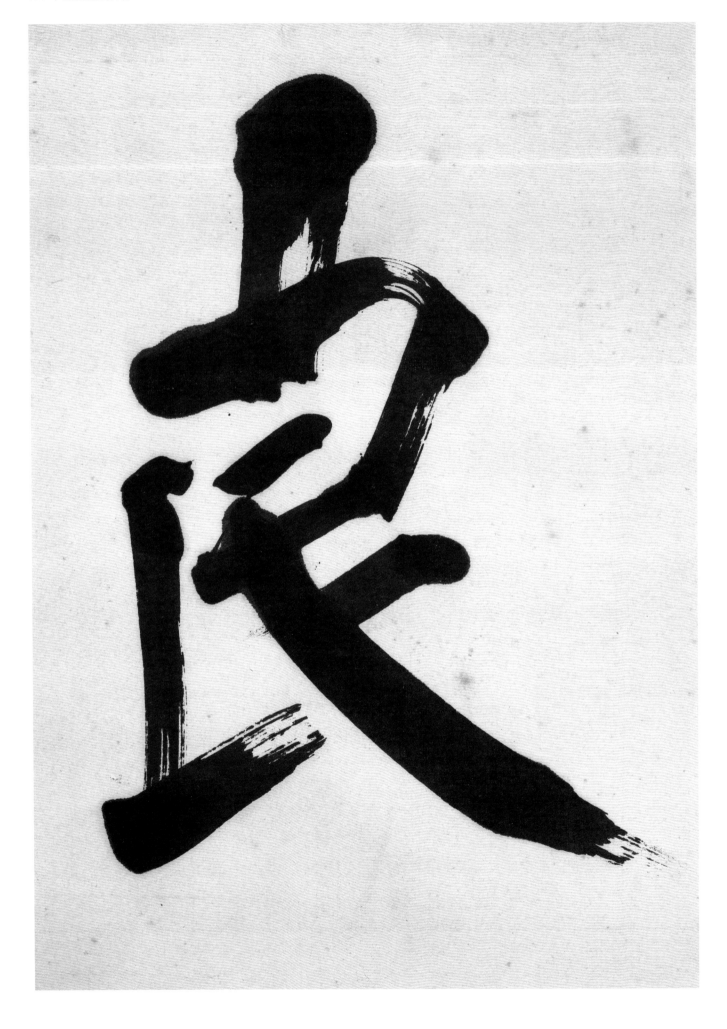

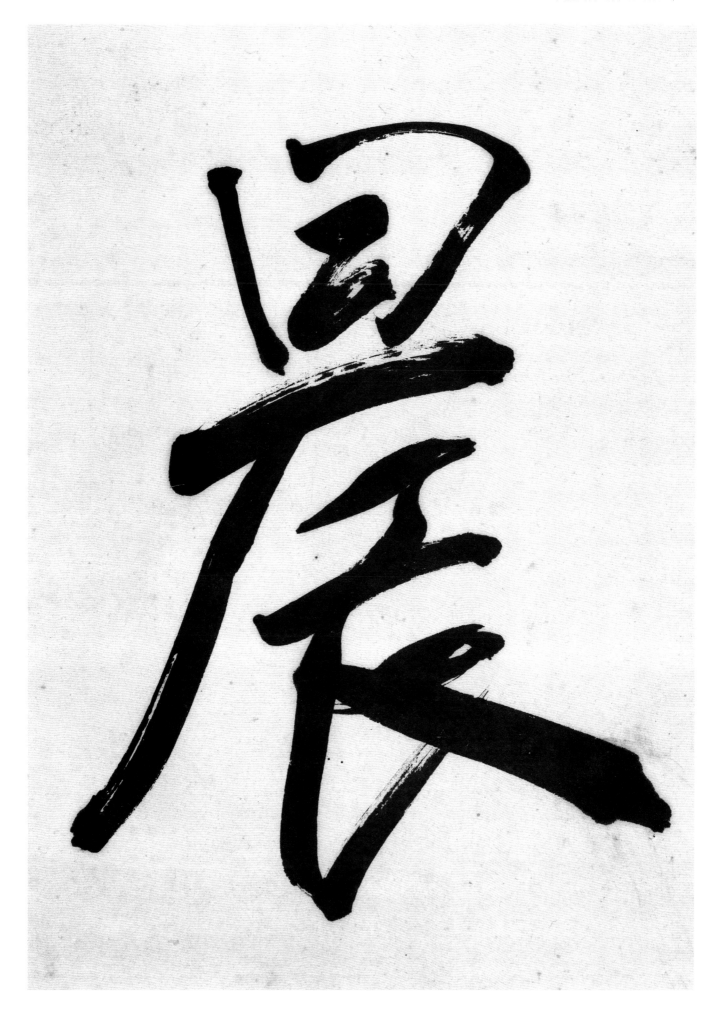

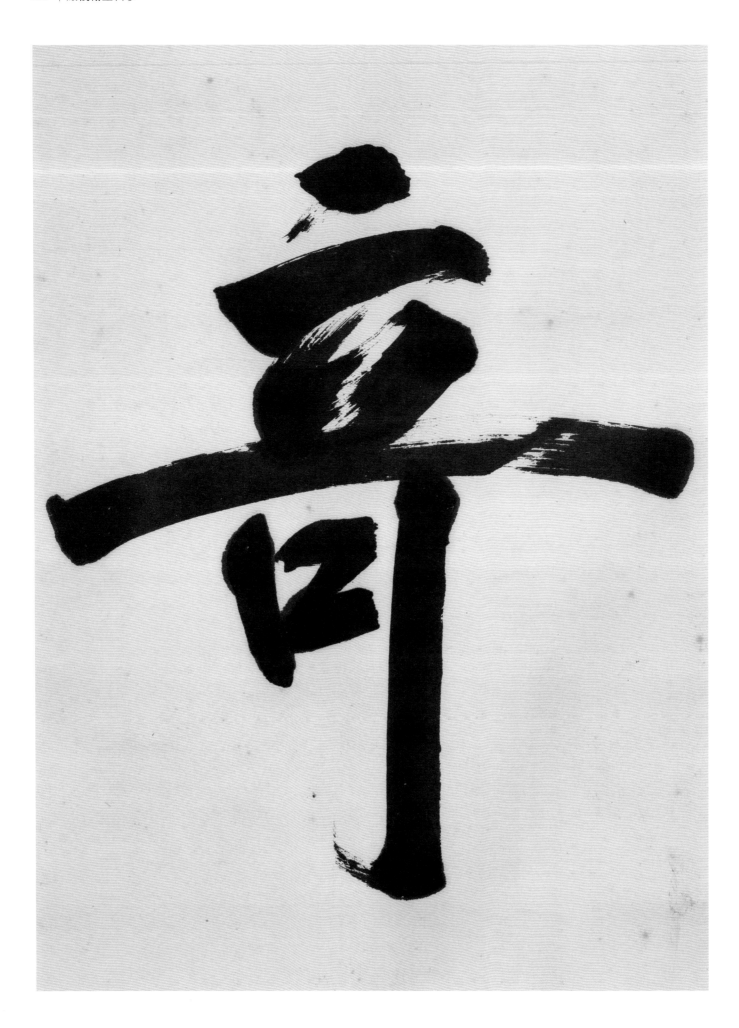

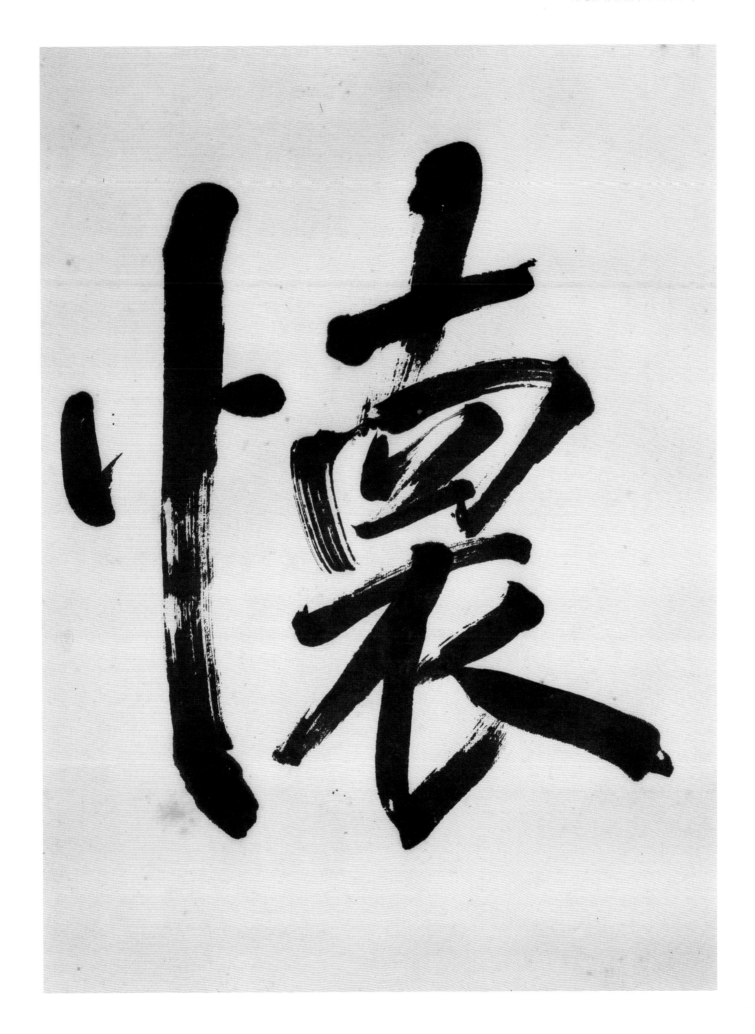

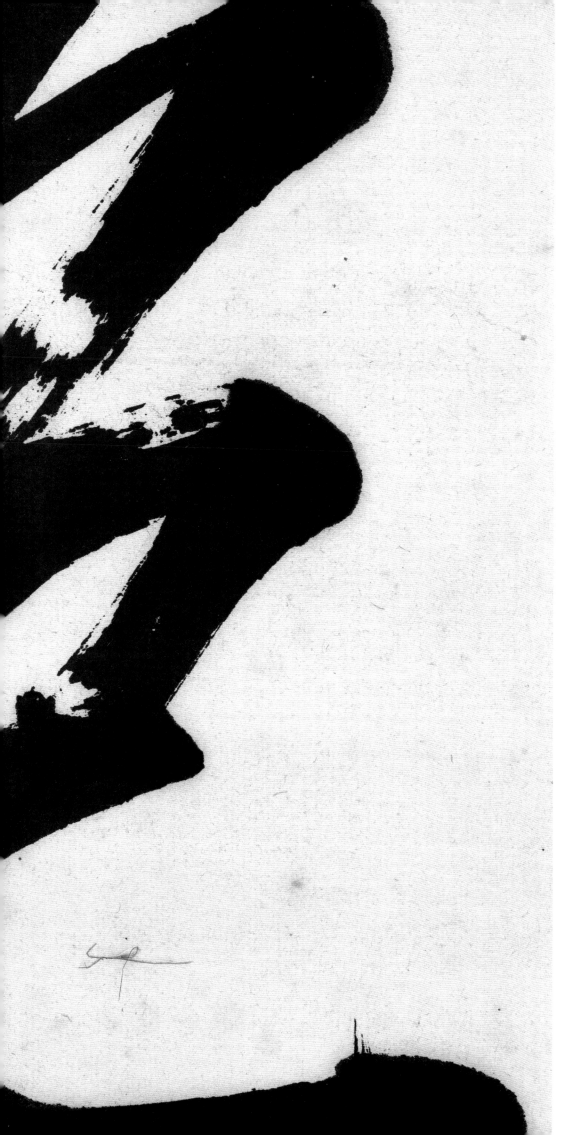

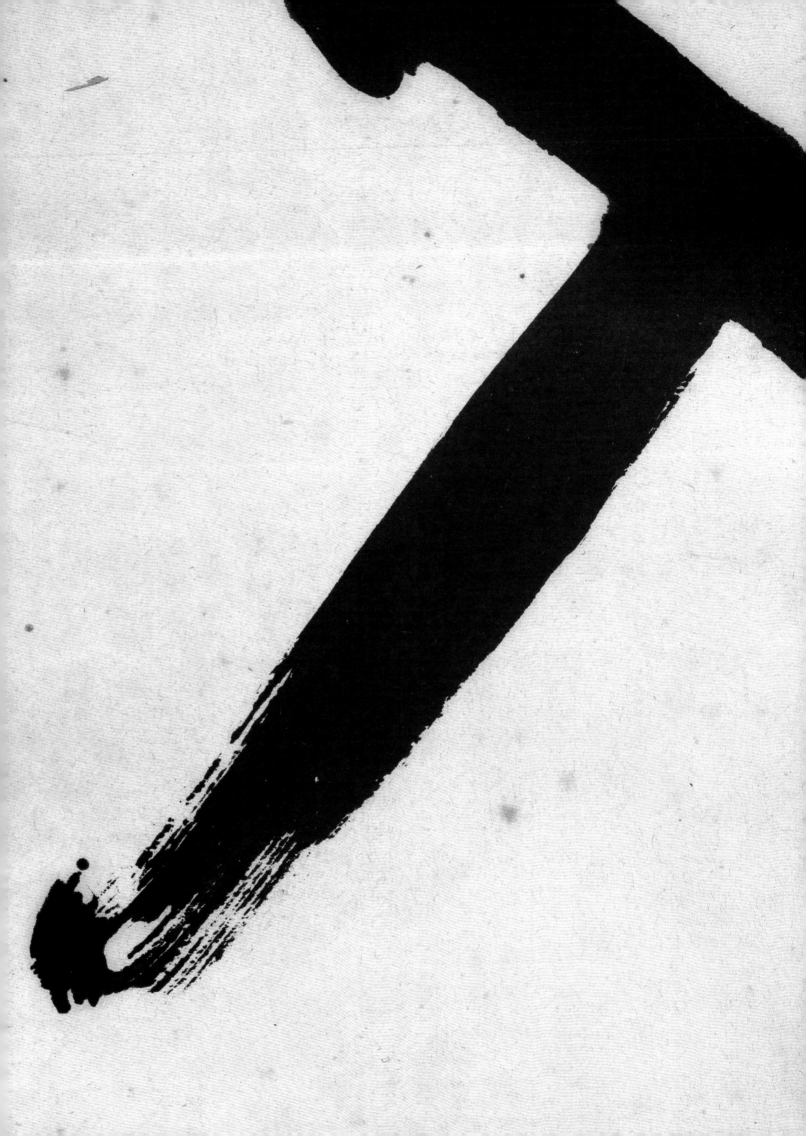

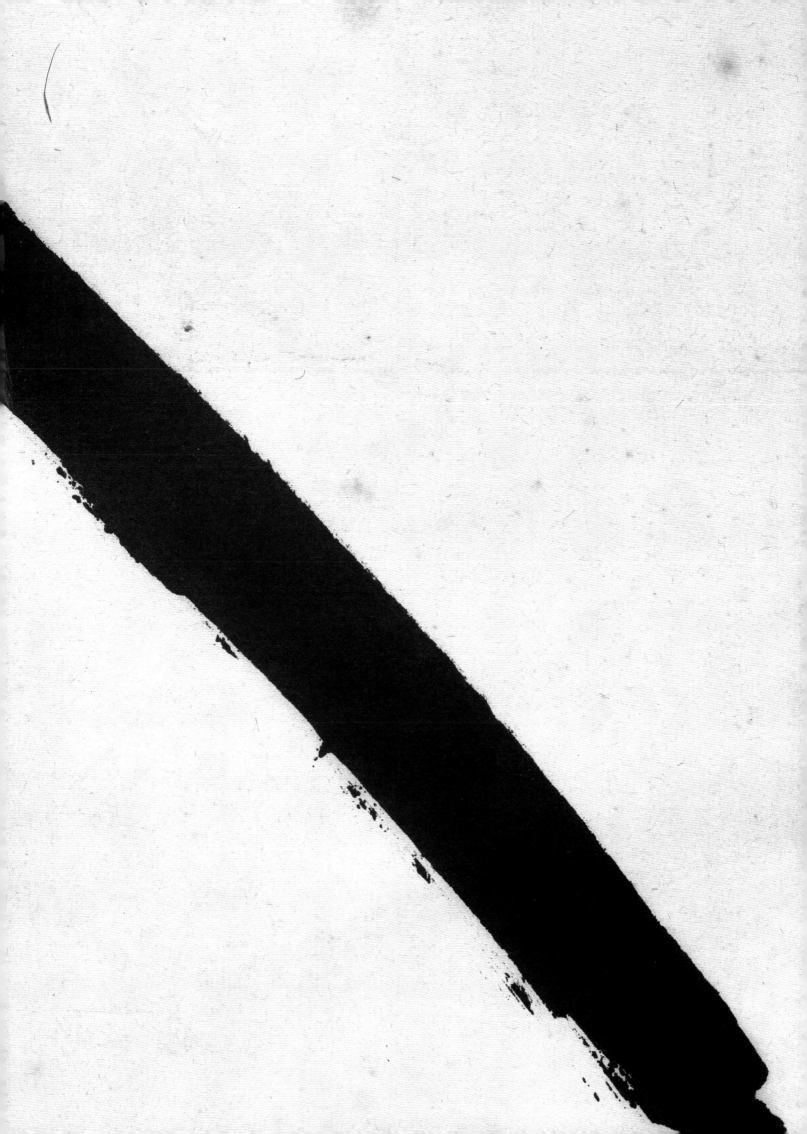

嚴復翰墨輯珍

嚴復臨宋人法帖

（下冊）

主　編　鄭志宇

副主編　陳燦峰

海峽出版發行集團 | 福建教育出版社

THE STRAITS PUBLISHING & DISTRIBUTING GROUP

京兆叢書

出品人＼總策劃

鄭志宇

嚴復翰墨輯珍

嚴復臨宋人法帖（下冊）

主編

鄭志宇

副主編

陳燦峰

顧問

嚴倬雲　嚴停雲　謝辰生　嚴　正　吳敏生

編委

陳白菱　閆　冀　嚴家鴻　林　�

付曉楠　鄭欣悅　游憶君

臨宋黃庭堅《松風閣詩》《黃州寒食帖後跋》及其他

《松風閣詩》
高 | 22.3 厘米
長 | 尺寸不一
材質 | 水墨紙本

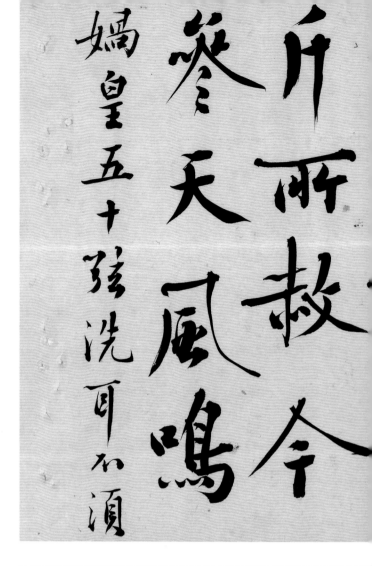

風閣 庭堅拜之

依山築閣見
平川夜闌箕
斗插屋椽我
来名之意適
然老松魁梧
數百年…斧斤

菩薩泉嘉二三子甚
好賢力貪買酒一醉
此延夜雨鳴之廊
到曉懸相看不歸
卧僧氈泉枯石
燥復潺潺溪山川
光暉看我妍野
僧旱餓不能饘曉
見寒溪有炊煙

光暉為我妍野僧旱饑不能體睡見寒溪有炊煙東坡道人已沈東張公何時到眼前

好賢力貪買酒醉

節態延夜雨鳴廊

到曉懸相看不歸

臥僧疆泉枯君

燥潑潑溪山川

僦僧彊泉

燦復渡瀨瀨

先輝光我

縋安得峙峰眠怡亭看有鶴臺驚馬達

周旋

變

舟

製百年奔

斤所救今

鶩峯天風鳴

媧渲皇五十弦洗耳媧渲

斗插屋樣我

来名之意適

然老松魁梧

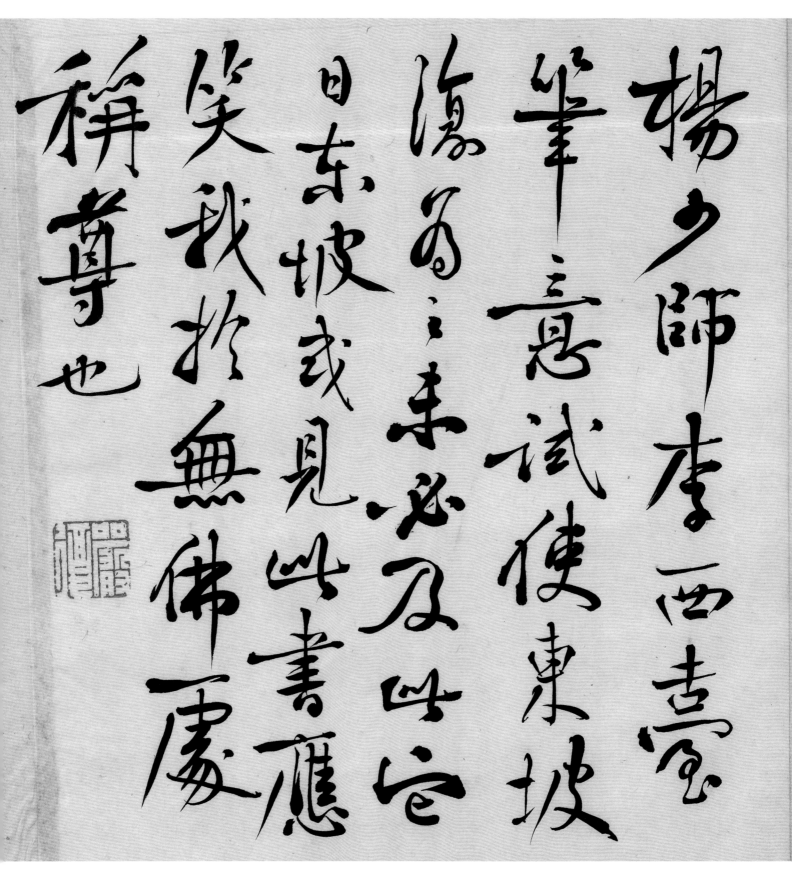

楊少師李西臺筆意試使東坡復為之未必及此也東坡我見此書應笑我於無佛處稱尊也

《黃州寒食帖后跋》

尺寸｜22.3×50.6厘米

材質｜水墨紙本

寒食但見烏銜紙

君門深九重墳墓

在萬里也擬哭塗窮

死灰吹不起 右黃州寒

食二首

東坡此詩似李太白

猶恐太白有未到

處 右山谷跋

君門深九重墳墓在万里也擬哭死灰吹不起

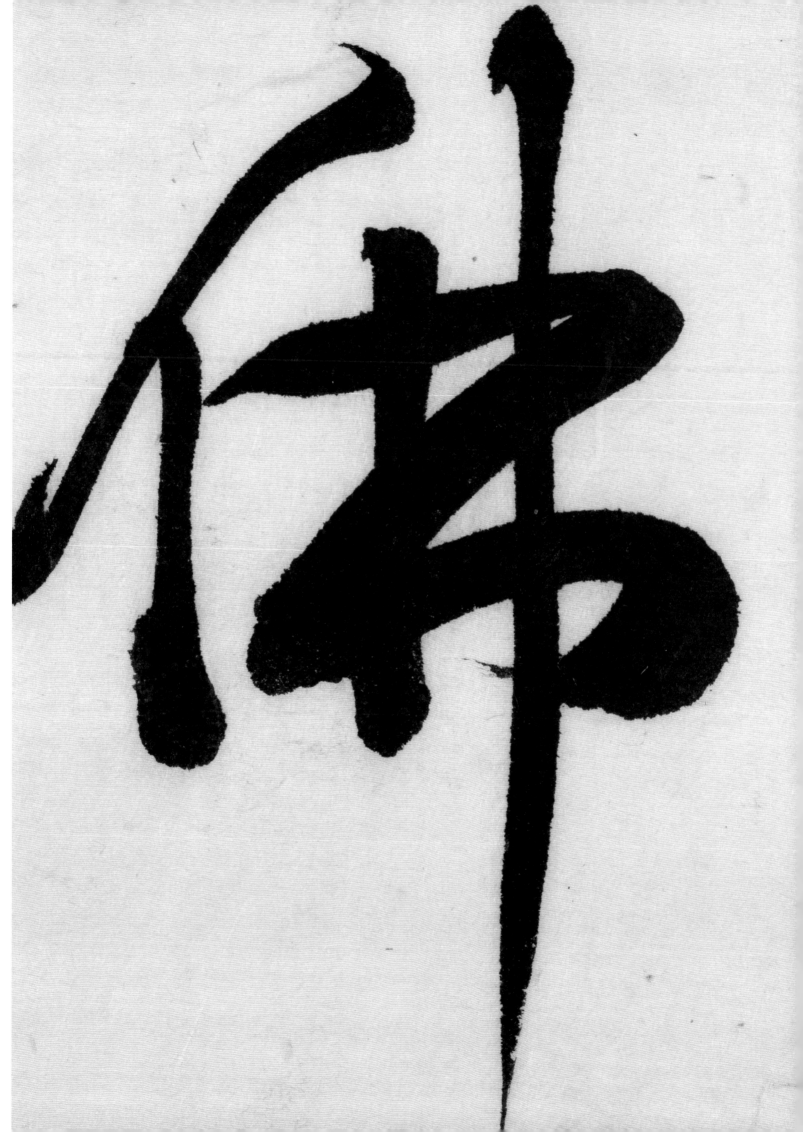

《南康帖·致雲夫七弟札》
高 | 22.3 厘米
長 | 尺寸不一
材質 | 水墨紙本

庭堅叩頭此因南康簽判李次山
宣義舟行奉書并壽雙井計
夏末乃得通徹耳急乃老伏奉
三月六日手誨審別來侍奉万福
何慰如之惠寄黿詩楊州集賓

刷所望廣陵四達之衝人事

無咎通判學士卷第五月五日
雪夫十弟得書知侍奉廿五
叔母縣君万福開慰无量
諸兄弟中有肯為眾竭力治
田園者于歸居之何能久堪
復議歲對若寄承兄和名字
曲折合族圖欲為完書矣但
欲為其中有才行者立小傳尚
未就耳龐老傷寒論无日

不在几案間亦時〻擇黙識
者傳本與之幽奇書也頗校
正其著惕矣但未下筆作序
成先送成都開大字板也後作
可寫矣荊州藏記六石忘但者
來趣懶如稽緩如此耳壽〻
壽安古東卿一月中其石起

易豐又弟甥在親前此之人生極
可意事且主人相與平生傾倒
餘後歸言閒說父潛有嘉除甚
慰孤寂但未知日何官可山川悠
遠臨書懷想不可言千万為親自
重樽前頻能剛制酒否每思公
在魏时多小疾亦不弦忘念不次
　　庭堅叩頭上

庭堅叩頭 比因南康簽判李次山

宣義丹行奉書并寄雙井計

夏末乃得通徹百急呈老伏奉

三月六日手海審别来侍奉万福

何慰如之惠寄范詩楊州集賢

副而望廣陵四達之衝人事

良可厭又有送故迎新之勞什

不在凡案間亦時時擇默識
者傳本與之此奇書也頗校
正其善悞矣但未下筆作序。
成先送成都開大字极也後作
可窩矣荊州藏記六石忘但老
来趣懶却稿緩此曰壽壽
壽安拈東鄉一月中俱不起
聞之悲塞二子雖有水磑為
生資頼弟六能周旋之乎

無咎通判學士老弟五月五日

雲夫十弟得書知侍奉廿五

叔母縣君萬福開慰无量

諸兄弟中有肯為眾竭力治

田園耆于鰥居六何能久堪

復議歲對吾寄來兄弟名字

曲折合族圖或為完書矣但

欲為其中有才行者立小傳尚

未就耳麗老傷寒論无目

窀穸之事計子頤必能盡力
矣叔母不甚覺老否徐氏妹
嫡居如何調護含飴弄耶无期甚
桐兒千萬為親自愛十月十古兄
庭坚報報雲夫七弟

遂故迎新遂

曰極少然皆旨

蓟幽之人生趣

无平生倾倒

有嘉除甚

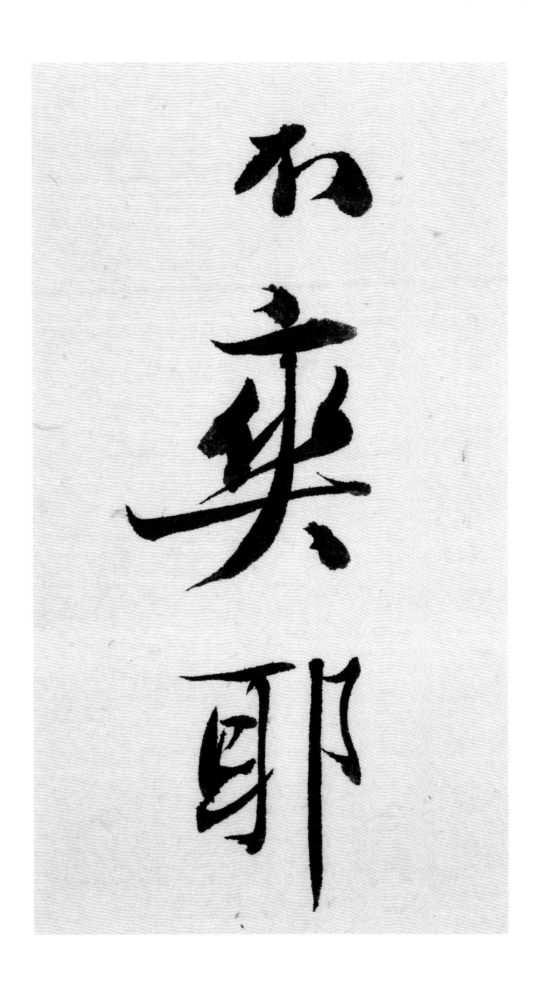

壽安枯

聞之悲

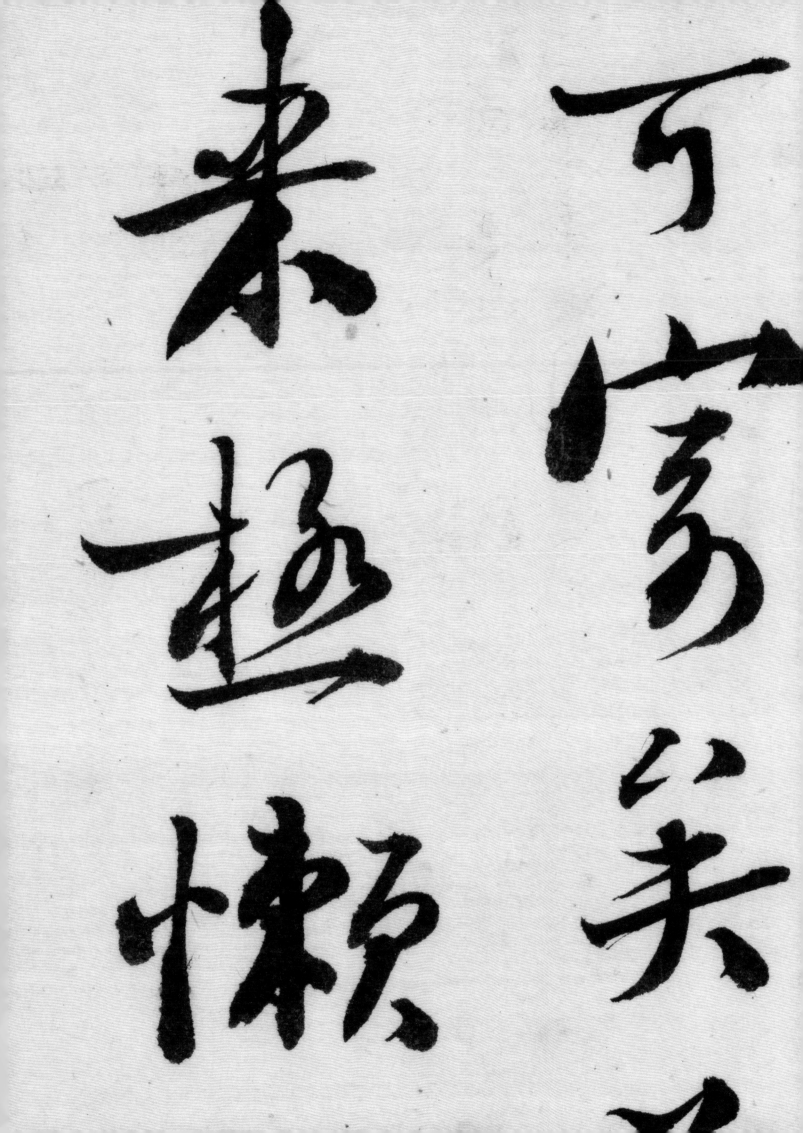

可
寬
美

泰
趣
懶
賴

主人相與平生傾倒餘復日言
閒說又潛有嘉陳甚慰孤疗但
未知何官耳山川悠遠臨書懷
想不可言千萬為親自重樽前
頻能劚割酒否每思公在巍時
多小疾亦不甚忘念不次

庭堅叩頭上

無咎通判學士老弟五月五日

雲夫七弟得書知侍奉廿五叔
母縣君萬福開慰無量諸兄弟
中有肯為衆竭力治田園者

臨書懷想不可言千萬為親自

《南康帖》
高 ｜ 22.3 厘米
長 ｜ 尺寸不一
材質 ｜ 水墨紙本

庭堅叩頭比因南康簽判李次山
宣義舟行奉書并寄雙井
計夏末乃得通微耳急兰去
伏奉三月六日手誨審別來侍
奉萬福何慰如之惠寄貓詩
揚州集實副所望廣陵四達
之衝人事良可厭又有送故迎
新之勞計比近文字之日極少
然旨甘之奉易豐又而甥在
親前此二人生極可意事且

庭堅叩頭比因南康簽判李次山
宣義舟行奉書并寄雙井
計夏末乃得通微耳急兰去
伏奉三月六日手誨審別來
侍奉萬福何慰如之惠寄貓
詩揚州集實副所望廣陵
四達之衝人事良可厭又有送
故迎新之勞計比近文字之日
極少然旨甘之奉易豐又而

甥在親前此二人生極可意事
且主人相與平生傾倒餘後句

計夏末為得通徹百急旦去

伏奉三月六日手海審別來侍

奉万福何慰如之患寄範詩

楊州集實副所望廣陵四達

之衝人事良可厭又有送故迎

新之勞什內近文字之日極少

然旨甘之奉易豐又布甥在

親前此六人生極可意事且

庭堅叩頭沬因南康簽判李次山

未知何官耳山川悠遠臨書懷
想不可言千万為親自重撙前
頗能劘判割酒否每思公在魏時
多小疾亦不能忘念不次

庭堅叩頭上

無咎通判學士卷第五十日

雲夫七弟得書知侍奉廿五叔
母縣君万福開慰无量諸兄弟
中有肯為衆竭力治田園者

主人相與平生傾倒餘復日言
閣説文替有嘉案甚慰仰萨旦

楊州集賓副兩州

迁之衝人人事良可郎

新之勞什闲近

然旨甘之奉少易

義舟行奉書幷

夏末乃得通徹週

涉三月六日手海

奉万福何慰如之之

思盈斗竹番香毋要百團到
官莫道多来使目之此風鴻
鴈歸此書草三帖在長
安師父家其後兩帖別在
師父弟師楊家故江南不剗
但有前三帖二頃在京師
盡偽得此五帖合為一軸今
妙工以墨錦褾飾以玉軸趄
可觀美安家又有裴公際伯

《送故人劉季展從軍雁門帖》
尺寸 | 22.3 × 50.6 厘米
材質 | 水墨紙本

送故人劉季展從軍鴈門

劉郎才力耐百戰蒼鷹下韝

秋未晚千里荷戈防犬羊十年

讀書厭藝覽試尋北産汗血

駒莫毅南飛寄書鴈人生有

祿親白頭可令一日無甘饌

石硤谷中玉子瘦金剛窟前

藥草肥仙家耕耘成白璧道

人煮掘起風廉絛囊璀璨

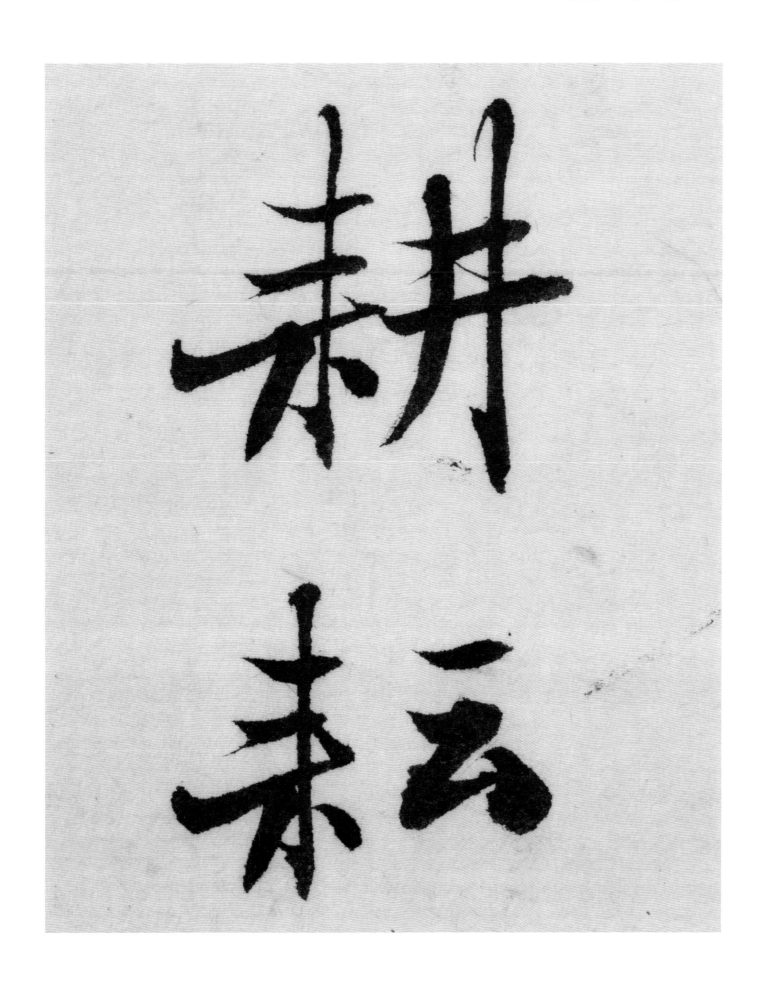

庭堅叩頭上承奉公之下
帝乃佳處可賞覽客奉書簽等
佃可書大字欲著小行書須得短
曲作柴尚未就尒所送帋太高
庭堅教首厚教審侍奉万福为
慇懃承讀書綠陰處日閑樂甚
庭堅教首厚教審侍奉万福为
魚圖暫借遮堂去矣庭堅監湾
任宿伏惟安膝聞有摹本捕
輒具白本名都畧左藏仁執
不須具飯亦欲到惠林飯如庭堅
文亦以柬日不早解舟即去奉別
愧又二墨送換日貴其長大學
剗卻纱一疋還澇以錢行輕勘甚

《山預帖》等
尺寸丨 22.3 × 50.6 厘米
材質丨水墨紙本

當陽張中孚去年臘月壽山預

來苗荊南久之四月余乃到沙頭

耶視之萌芽森然有盈尺者意

皆可棄棄小兒輩請試煑食之乃

大好蓋與發芽以豆同瀹物理不

可盡如此今之論人材者用其所知

而輕棄棄人可勝歎哉

眉州攝判官王申師者在黔

州舊識之有吏能廉節其持

親喪齊襄三年疎布餰粥

未嘗以素冠墨襄出門今之曾

閔也　嘉州趙旹堂頃過施州

清江而識之學問之士而不慚為

吏及問其里人本寉窮孤立而能

自奮仰祿以事其父母而解官

二年未蒙諸公除用也

二十八八丈書十七十八甫魚月之

諸可言葉小兒輩諸

大好葉盡與輩發牙小

可盡畫如此今之論人

而東輕葉人可勝數

州趙出用當雨

之學子問之士

里人本窂富青

素一蕭滂時懷向之勤琴渍

不鼎庭堅帖首

《糟薑帖》
尺寸 | 22.3 × 50.6 厘米
材質 | 水墨紙本

庭堅頓首承惠糟薑薑銀

杏極感遠意寅碌二斤春州

棗一蒴滂將懷向之勤甚

瀆不罔庭堅頓首

庭極邿首承惠槽薑董銀庭極

酥二行書州素

懷農向之勤輕

首

雍碌二引青

將懷向之篆勤雄

杖首

惠曹董石壹

临宋米芾《苕溪诗帖》《烝徒帖》《知府帖》

約置膳清話而已復償書
劉李周三娃
好懶難辭友知窘以墨

窯友徑春折
夏榮團團枝殊自得
顧我若會情漫有蘭

隨色寧無石對聲
市情陂三月依舊滿
舟行

《茗溪詩帖》
高｜22.3厘米
長｜尺寸不一
材質｜水墨紙本

先生德行道藝聲

今古信量由梅花
將之苕溪戲作呈諸友
襄陽漫仕戲松竹嘔固
夏溪山去為秋久廬白
雪詠更庚棄菱誦樓
玉鑑堆案圓團金檻滿
洲水宮無限景載與謝
公遊半歲依脩竹之時

念通貧非理生拙病覺
養心切小圍能容青月
冥不厭鴻秋帆尋賀
去載酒過江東
仕倦成流首去頓慣
轉蓬熱束隨意住溟
至逐緣東入境二親疏
集他鄉彼與同暖衣熏
食飽但覺愧梁鴻

看好花懶傾惠泉酒
點畫鑒源茶之序
多同好群峰伴不譁
朝來還露簡便起坡
巢嶁余居半歲

旅食緣交馳浮家為
興來句留剗水話襟
向下峯開過剗如尋
載揚遊梁空之賦枝漁歌
慧畫發又有魯公言

念通貧非理生挫病覺

養心如不圓能留客青

冥不厭鴻秋帆弄莘賀

去載酒過江東

仕倦成流莒趣頓慣

轉覺蓬熱來隨意住凉

望逐緣東入境親陳

集他鄉彼與同暖衣盡

衮色兒界鳥

看好花慵傾惠泉酒

點畫螫源茶主席

多同好群峰伴不譁

朝來還虛簡便起故

巢嗟余居半山歲

語公載酒不輟而余以疾每

約置膝清話兩已復偈書

劉李周三娃

好懶雜聲友知寬郭

夏榮團團枝殊自得

顧我若含情漫有蘭

隨色寧無石對聲

亦悵怳之月依舊滿

舡行

旅食緣交驛浮家為
興來句留荆水詰襟
向下峯開過荆如尋
載遊梁空之賦枝漁歌
堪畫家又有魯公陪
霙友徑春拆紅薇過

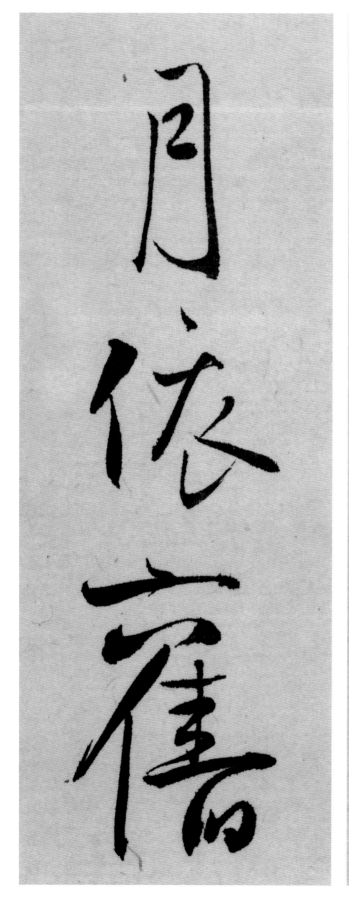

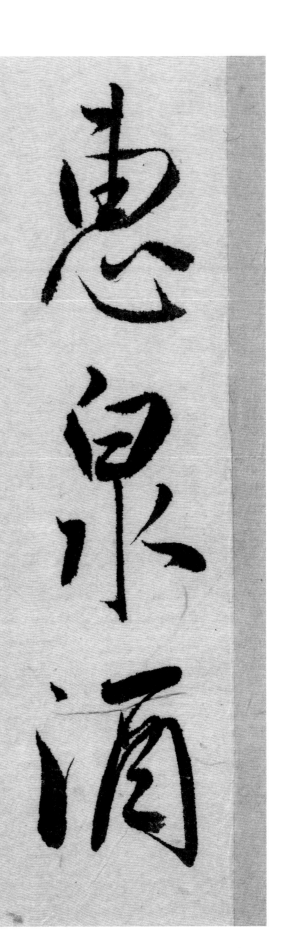

馨去源茶惠泉酒

雪詠史

玉鑑雄安

洲水宮興

将之卜筑澄溪

襄陽漫渡

夏溪山高

此十二万夫自将可勒賀蘭

毛第一功夫想聞左右若得

嚴頓首再拜後進邂逅

不妄……苛呈悠

後進邂逅近長者于此數

厠坐末顗聞讜論下情

慰抃屬以登舟即往走

開以避文游士馂遂美

遑祗造舟次其為瞻慕

昌縣下情謹附使奉啟

不宣……

知府大夫丈榮下

《烝徒帖》《知府帖》

尺寸 ｜ 22.3 × 25.3 厘米

材質 ｜ 水墨紙本

带然徒め禁旅严肃道
州郡两人立行庵务静
功皆省三日先了蒙张都
大鉋提舍吕提举壕寨
右藏皆以为法邑第一功
夫据简右右立得此十二
百夫自将可勒贺兰石
妄々带皇恐

带燕徒め林禁旅严肃過
州郡郡两人立行庵
岳声功皆省三日先了
蒙张都大鉋提舍吕提

後進邂逅長者于此數

厠坐末顗聞議論之情

慰拝屬以登舟即徑去

開以避交游生餞遂莫

逞祗造舟次其為眼荼

昌鴎下情謹附使奉愿

不宣謙叩頤叩頤子再門

知府大夫丈陛下

帶然後必禁旅嚴肅遒

州郡兩人並行審務靜

功皆省三日先以蒙張郡

大鮑提舉呂提舉壕寨

右藏皆以為法邑第一功

夫想間左右並得此十二

萬夫自將可勒賀蘭石

妄之帶皇恐

禁旅严肃遒

立行庶务齐整

先竹蒙張郡

後進遯遯長者

劇坐未款聞議

慰拊屬以登舟

開以避又游出陳

临宋赵构《洛神赋》

翩若驚鴻，婉若遊龍，榮曜秋菊，華茂春松。髣髴兮若輕雲之蔽月，飄颻兮若流風之迴雪。遠而望之，皎若太陽升朝霞；迫而察之，灼若芙蕖出淥波。穠纖得衷，脩短合度。肩若削成，腰如約素。延頸秀項，皓質呈露。芳澤無加，鉛華弗御。雲髻峨峨，脩眉聯娟。丹脣外朗，皓齒內鮮。明眸善睞，靨輔承權。瑰姿艷逸，儀靜體閑。柔情綽態，媚於語言。奇服曠世，骨像應圖。披羅衣之璀粲兮，珥瑤碧之華琚。戴金翠之首飾，綴明珠以耀軀。踐遠遊之文履，曳霧綃之輕裾。微幽蘭之芳藹兮，步踟躕於山隅。於是忽焉縱體，以遨以嬉。左倚采旄，右蔭桂旗。攘皓腕於神滸兮，采湍瀨之玄芝。余情悅其淑美兮，心振蕩而不怡。無良媒以接歡兮，託微波而通辭。願誠素之先達兮，解玉佩以要之。

《洛神賦》

高 | 22.3 厘米

長 | 尺寸不一

材質 | 水墨紙本

洛神赋

黄初三年，余朝京师，还济洛
川。古人有言，斯水之神，名曰宓妃。感宋玉对楚王神女
之事，遂作斯赋。其辞曰：余从京域，言归东藩，背伊阙，越
轘辕，经通谷，陵景山。日既西倾，车殆马烦。尔乃税驾乎蘅
皋，秣驷乎芝田，容与乎阳林，流眄乎洛川。于是精移神骇，
忽焉思散。俯则未察，仰以殊观。睹一丽人，于岩之畔。乃
援御者而告之曰：尔有觌于彼者乎？彼何人斯，若此之艳
也！御者对曰：臣闻河洛之神，名曰宓妃。然则君王所见，
无乃是乎？其状若何？臣愿闻之。

余告之曰：其形也，翩若惊鸿，婉若游龙，荣曜秋菊，华
茂春松。髣髴兮若轻云之蔽月，飘飖兮若流风之回雪。远
而望之，皎若太阳升朝霞；迫而察之，灼若芙蕖出渌波。秾
纤得衷，修短合度。肩若削成，腰如约素。延颈秀项，皓质
呈露。芳泽无加，铅华弗御。云髻峨峨，修眉联娟。丹唇外
朗，皓齿内鲜。明眸善睐，靥辅承权。瑰姿艳逸，仪静体闲。
柔情绰态，媚于语言。奇服旷世，骨像应图。披罗衣之璀
粲兮，珥瑶碧之华琚。戴金翠之首饰，缀明珠以耀躯。践远
游之文履，曳雾绡之轻裾。微幽兰之芳蔼兮，步踟蹰于山
隅。于是忽焉纵体，以遨以嬉。左倚采旄，右荫桂旗。攘皓
腕于神浒兮，采湍濑之玄芝。

余情悦其淑美兮，心振荡而不怡。无良媒以接欢兮，托
微波而通辞。愿诚素之先达兮，解玉佩以要之。嗟佳人之
信修，羌习礼而明诗。抗琼珶以和予兮，指潜渊而为期。执
眷眷之款实兮，惧斯灵之我欺。感交甫之弃言兮，怅犹豫
而狐疑。收和颜而静志兮，申礼防以自持。

于是洛灵感焉，徙倚彷徨。神光离合，乍阴乍阳。竦轻
躯以鹤立，若将飞而未翔。践椒涂之郁烈，步蘅薄而流芳。
超长吟以永慕兮，声哀厉而弥长。尔乃众灵杂遝，命俦啸
侣。或戏清流，或翔神渚。或采明珠，或拾翠羽。从南湘之
二妃，携汉滨之游女。叹匏瓜之无匹兮，咏牵牛之独处。扬
轻袿之猗靡兮，翳修袖以延伫。体迅飞凫，飘忽若神。凌波
微步，罗袜生尘。动无常则，若危若安。进止难期，若往若
还。转眄流精，光润玉颜。含辞未吐，气若幽兰。华容婀娜，
令我忘餐。

黃祝三年差第京陸昌道法
沘川古人弱三邪孔之神石
臣宗妃咸宗玉吉莫主神め
之子遂化邪賦至三軹回
余随家域三明東一座皆伊
兩城樣接猩迢以陵宗志
曰光西赃車死弓惟尔乃抗
加為束鬲事探孙至弓四空全
宁物林沦明手治以为是精

縹兮緲兮罷雲之蒙茸兮飄

飄兮飖兮沐風之回回雲去而

坐言睍睍睍睍若太陽升

鉤雲逋而家若若若

藥士泳波環然口中情

淫兮以發有荒勿宋獨

如來青遲致秀項皓炅

美麗芳浮世甘加託兼示

流雲嬌以嫁之悵目眇眇娟

輸神該魚當思故倘呂
寒但以殊親走一甌人お歡
之眠於畫援情考白生之色衆
馬親于坡吉年波伊人邪累
之覽や情言田正中河
游々神名曰家妃吕異王之
這見や世莹乃呂平雲歟ル
好玉於冲之集考々曰至々秋
や翻為鴻媛发海社堂
暉秋菊華華茂妻松楊

嗜佳人之信脩兮羌

朝搴阰之木蘭兮

川以为瑶执香之之枝情

怪邪云之众蛾云媚以交兮

之亭亭性粒涤以粉梏

收私報而静志申禄防

以自措挬是沒雲感兮

洼俟付倫神出離之难

言已险巴防诛輕狂狂

之釋褥徘此芝芸芳醬

步詠詩於山隈侶於昆魚

寫猻游以遠以精吾左傳

采旄右以陰桂擔擻撰

瞻猻於神游探㴱溯之

元羔美情悅雲沼美以

挫篙而元怡世名妹擣

寰任潔波以邇難紅情博

之先畫達解依以函又

丹脣外朗皓齒內鮮

明眸善睞靨輔承權

瑰姿艷逸儀靜體閑

柔情綽態媚於語言

奇服曠世骨像應圖

披羅衣之璀粲兮

珥瑤碧之華琚戴

金翠之首飾綴明珠以耀軀

踐遠遊之文履

川石靜波污壽鳴鼓妙

媽清歌樓文魚以露言竟

鳴玉鸞以依遠之詩傲至鏡

高子殘雲東之言商軸

鮑誦誦而齊畫水之細

而為清於城北沁了南岸

行素飯迴清楊壽斗

廖以徐言陳炭撓之規

性人神之意辭熙性生書

牽牛之獨處揚輕袿之猗
靡兮翳脩袖以延佇體
迅飛鳧飄飄若神陵
波微步羅襪生塵
動無常則若危若安進
止難期若往若還轉
眄流精光潤玉顏含
辭未吐氣若幽蘭
華容婀娜令我忘餐

泪河被往之悵恨不自勝

絶迹一逝而靈魂兮遠情

以寂隻於江南之明璫隆

潜雲披於太陰長雲兮不

界主忽而悟兮松光兮物

神窟兮而巖光松兮物

六陵高兮之情兮遠情

松象於空憶松悲裳雲臺

獨立没乘流輕舟而之游

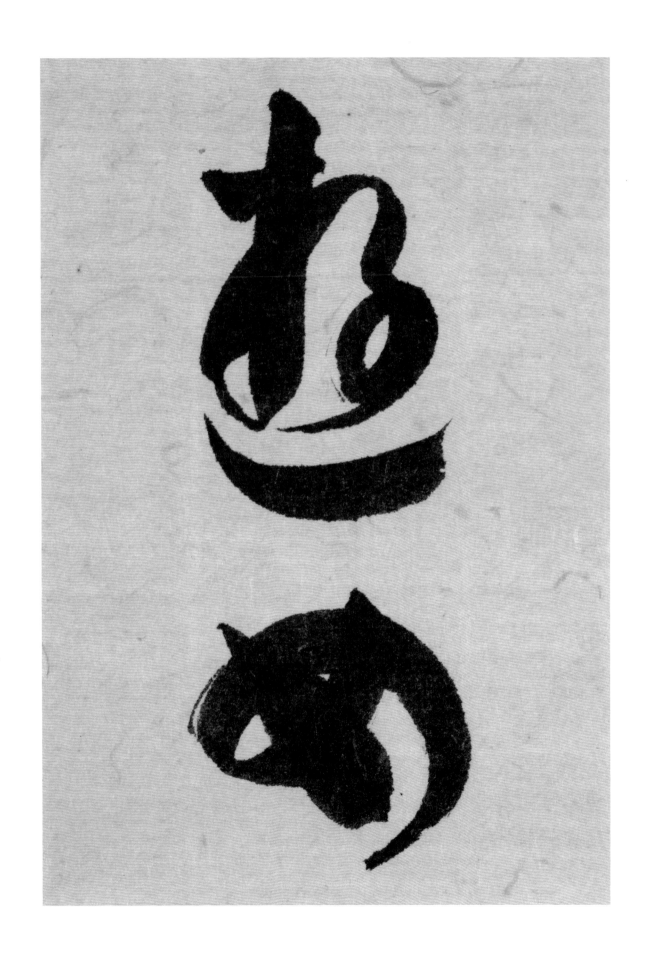

圖書傳書

淪戒新神法

戒拈翠

飛而不成章羸弱羽耽而二集超遙棲復以

授　栄　書

注　士

言　泪

若

觀風

中空

等

晴

激波而起物可写

神情高馬
悵悵詩

临宋陆游、范成大《桐江帖》《秋清帖》《垂诲帖》

高 ｜ 22.3 厘米
長 ｜ 尺寸不一
材質 ｜ 水墨紙本

聰明惟日望召賜還跂
懃遠為親塵寸光不
謝堂上三弟拜

瀣惶恐并拜上啓原伯知府判院
走又之座拜達言侍邃四閏月
區區懷仰専常亮甲日秋清
其堆貴藩諸容神人相助之候
萬福瀣八月下旬方詒劇武昌

游久二月拜拜達

芝蒙忽復泽時仰悒

海堂束臺了忘也桐江戌頭

忽至圓芳筆里看此芷渾今時

而代者替廸七切而免開此月

不游坐舟愈書

門闇心因偶割於現家抹鎮

二而迮每月閒坡出如風巾

董素為拔正後左州日漁厚

至愛弟之如何矣下更不言語
入夫乃窮下萬子正以一至愛
物材題去出五月未致出書一
名各之而搭辭典及活搭及埔
古搭姓名等皆去用之乃多
倘作志乃當要信去湖蜀時
已之默搭去來都曰之之稱等
和以坐為楠石而可
細考而洋思之之甚事以物而

出来都是一病不可以传为病
君可乃曰乃为更何者而治患
如南台西报不破涵如可以
运纲二玄东为力地自由而
为静曰将傅人与张此形
不玄心真者如又能之者能
安生为礼石无言便
择泽等俶明知况三威吾耳
曰深善安先夫人吉甫作颂之

圆
圆家寄
博学
未生
一
白

子通細二思

酒楊易詩日場

不當長興松

命也邪推官
陶侄便时府境
直病戚而福

福禄使来橘

宦佳士崇屋

境颜苦漆境

題去里画

草場照興

尋馬雲

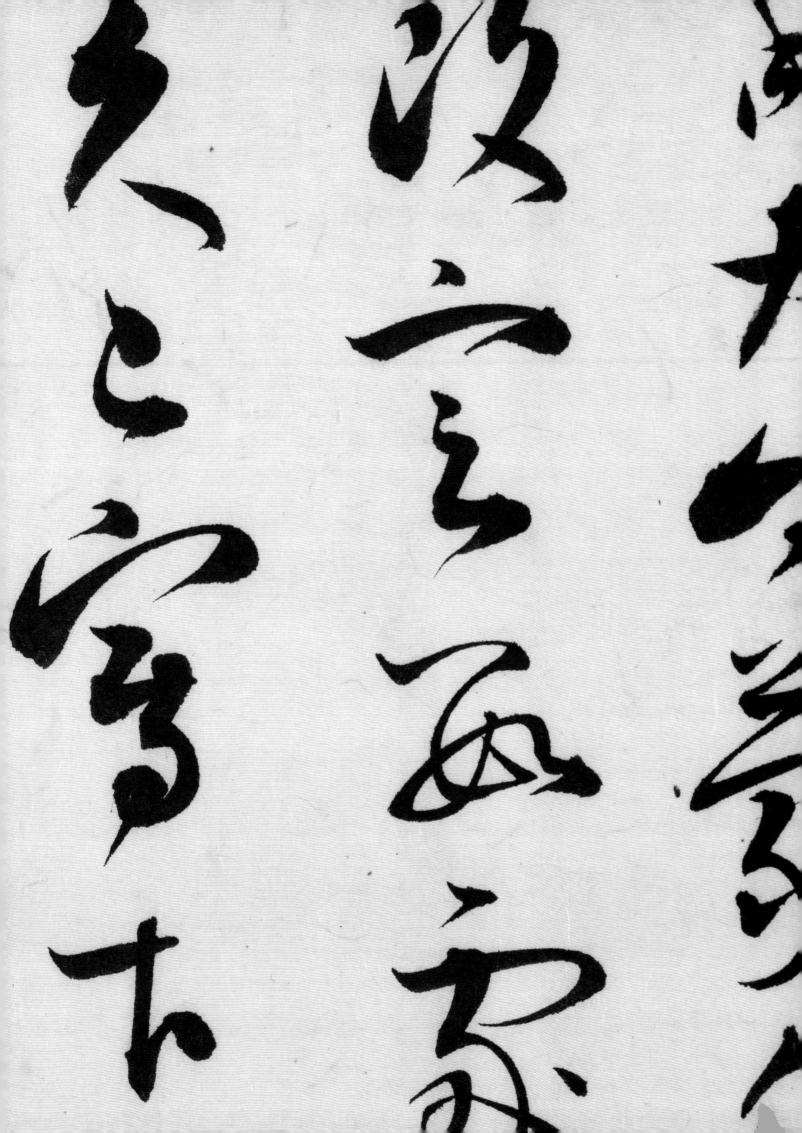

圖書在版編目(CIP)數據

　　嚴復臨宋人法帖:共 2 冊/鄭志宇主編;陳燦峰副
主編. —福州:福建教育出版社,2024.1
　　(嚴復翰墨輯珍)
　　ISBN 978-7-5334-9859-7

　　Ⅰ.①嚴…　Ⅱ.①鄭…　②陳…　Ⅲ.①漢字—法帖—
中國—近代　Ⅳ.①J292.27

　　中國國家版本館 CIP 數據核字(2023)第 237745 號

嚴復翰墨輯珍

Yan Fu Lin Songren Fatie（Shang Xia Ce）

嚴復臨宋人法帖（上下冊）

主　　編：鄭志宇
副 主 編：陳燦峰
責任編輯：祝玲鳳　陳偉晟
美術編輯：林小平
裝幀設計：林曉青
攝　　影：鄒訓楷
出版發行：福建教育出版社
出 版 人：江金輝
社　　址：福州市夢山路 27 號
郵　　編：350025
電　　話：0591-83716932
策　　劃：翰廬文化
印　　刷：雅昌文化（集團）有限公司
　　　　　（深圳市南山區深雲路 19 號）
開　　本：635 毫米×965 毫米　1/8
印　　張：29
版　　次：2024 年 1 月第 1 版
印　　次：2024 年 1 月第 1 次印刷
書　　號：ISBN 978-7-5334-9859-7
定　　價：198.00 元（上下冊）

如發現本書印裝質量問題,請向本社出版科(電話:0591-83726019)調換。

嚴復翰墨輯珍

嚴復臨 《書譜》 兩種

（上冊）

主　編　鄭志宇
副主編　陳燦峰

海峽出版發行集團 | 福建教育出版社
THE STRAITS PUBLISHING & DISTRIBUTING GROUP

京兆叢書

出品人＼總策劃

鄭志宇

嚴復翰墨輯珍

嚴復臨《書譜》兩種（上冊）

主編

鄭志宇

副主編

陳燦峰

顧問

嚴倬雲　嚴停雲　謝辰生　嚴　正　吳敏生

編委

陳白菱　閆　龔　嚴家鴻　林　鋆

付曉楠　鄭欣悅　游憶君

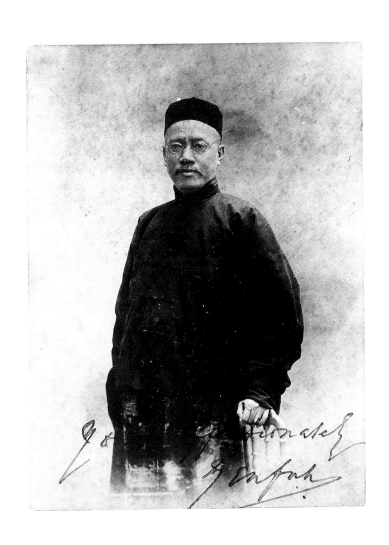

嚴 復

（1854 年 1 月 8 日—1921 年 10 月 27 日）

原名宗光，字又陵，後改名復，字幾道。

近代極具影響力的啓蒙思想家、翻譯家、教育家，新法家代表人物。

《京兆叢書》總序

予所收蓄，不必終予身爲予有，但使永存吾土，世傳有緒。

<div align="right">

——張伯駒

</div>

作爲人類特有的社會活動，收藏折射出因人而异的理念和多種多樣的價值追求——藝術、財富、情感、思想、品味。而在衆多理念中，張伯駒的這句話毫無疑問代表了收藏人的最高境界和價值追求——從年輕時賣掉自己的房産甚至不惜舉債去換得《平復帖》《游春圖》等國寶級名跡，到多年後無償捐給國家的義舉。先生這種愛祖國、愛民族，費盡心血一生爲文化，不惜身家性命，重道義、重友誼，冰雪肝膽賨志念一統，豪氣萬古淩霄的崇高理念和高潔品質，正是我們編輯出版《京兆叢書》的初衷。

"京兆"之名，取自嚴復翰墨館館藏近代篆刻大家陳巨來爲張伯駒所刻自用葫蘆形"京兆"牙印，此印僅被張伯駒鈐蓋在所藏最珍貴的國寶級書畫珍品上。張伯駒先生對藝術文化的追求、對收藏精神的執著、對家國大義的深情，都深深融入這一方小小的印章上。因此，此印已不僅僅是一個符號、一個印記、一個收藏章，反而因個人的情懷力量積累出更大的能量，是一枚代表"保護"和"傳承"中國優秀文化遺産和藝術精髓的重要印記。

以"京兆"二字爲叢書命名，既是我們編纂書籍、收藏文物的初衷和使命，也是對先輩崇高精神的傳承和解讀。

《京兆叢書》將以嚴復翰墨館館藏嚴復傳世書法以及明清近現代書畫、文獻、篆刻、田黄等文物精品爲核心，以學術性和藝術性的策劃爲思路，以高清畫册和學術專著的形式，來對諸多特色收藏選題和稀見藏品進行針對性的展示與解讀。

我們希望"京兆"系列叢書，是因傳承而自帶韻味的書籍，它連接着百年前的群星閃耀，更願化作攀登的階梯，用藝術的撫慰、歷史的厚重、思想的通透、愛國的情懷，托起新時代的群星，照亮新征程的坦途。

《嚴復臨〈書譜〉兩種》簡介

文 | 許劉涵

　　《書譜》是唐代書法家孫過庭最重要的傳世墨跡作品，其筆法妙到精美，韻致温潤古健。宋代米芾《海岳名言》評曰：“孫過庭草書《書譜》，甚有右軍法，作字落脚，差近前而直，此過庭法。凡世稱右軍書，有此等字，皆孫筆也。凡唐草得二王法，無出其右。”明人焦竑也曾言：“《書譜》雖運筆爛熟，而中藏軌法，故自森然，頃見千文真跡，尤可以見晋人用筆之意，禪門所稱不求法脱，不爲法縛，非入三昧者，殆不能辨此。”《書譜》墨跡爲後世窺見二王帖學一脉遺風提供了圖像依據，是學書者求索筆法的關鍵門徑。作爲書論，《書譜》内容極爲廣博宏富，其涉及書學技法、審美、創作等諸多方面，見解精闢獨到，是我國古代書法理論史上一部具有里程碑性質的重要篇章。因而，無論於理論抑或實踐，後世學書者無不將之奉爲圭臬。

　　書法傳統的學習離不開臨古，與其他藝術門類相比較，其學習方法的單向性更顯明晰，任何書家都不可能超越這一階段而橫空出世。對嚴復而言，《書譜》此般清朗流利的小草乃其書法審美理想；而基於帖派這一脉流的影響，嚴復認爲“七分功夫在用筆”，《書譜》亦恰爲他探求帖學精微筆法提供了的重要參照。嚴復曾於《麓山寺碑》拓本題跋中言：“右軍書正如德驥，馳騁之氣固而存之。虔禮之譏子敬，元章之議張旭，正病其放耳。王虛舟給事嘗謂：‘右軍以後惟智永《草書千文》、孫過庭《書譜》之稱繼武’。”又於論書詩句中云：“臨《蘭亭》至五百本，寫《千字》至八百本”，由此可見，嚴復的學書生涯必定少不了對《書譜》的浸漬流連。就目前所見嚴復翰墨可知，臨《書譜》是他最重要的日課之一，也是他臨帖的大宗；其典型的行草書無論大小字，用筆、意趣、氣韻，大都不離書譜範疇，運筆嫻熟，藏鋒、露鋒、中鋒、側鋒，均無所拘束，於自然揮灑、流暢婉轉中極盡變化之能事，并于精微中見“筋骨”，呈現出清雅雋永之風。所謂“一畫之間，變起伏于峰杪；一點之内，殊衄挫于豪芒”，若以《書譜》此句來評價嚴復書法，似乎也完全適用。

本册輯録嚴復的孫過庭《書譜》臨本兩種，一種爲早年所臨散頁，一種爲其晚年意臨的《瘉壄老人遺墨册》。此兩種臨本可進一步佐證其於《書譜》上下的功夫誠非虛言。

嚴復早年的《書譜》臨本，一組兩件，水墨紙本，高 22.3 厘米，長度略有差异。此爲嚴復正值盛年的典型書風代表。通觀之，筆勢往來，極盡變化，斬截利落，毫發畢現，既清盈又勁健，畢肖孫氏精神；在此作中，嚴復强化了《書譜》的遒勁峻健，以方筆爲先，頓折有勢力，又增加了開合變化，用筆重則剛斷，輕則利落，牽絲矯凈細膩，結字緊結而能伸展自如，圓熟處見生辣，可謂得《書譜》老健又添其颯爽。值得一提的是，此臨本卷首伊始第二、第三行，嚴復反復臨摹了七個 "魏" 字，前二 "魏" 字似略顯遲滯猶豫，而自第三至第五字，則與原帖形神俱似，至最後兩字，行筆更爲流暢，并開始進行有意識的字形結構變化。嚴復臨仿《書譜》時對筆法、草法細緻嚴謹、筆筆精研的高追求由此可見一斑。

《瘉壄老人遺墨册》，單頁長 36.6 厘米，寬 27.7 厘米，凡 31 頁。款末分別鈐 "嚴復" 白文印，"侯官嚴氏淳齋珍藏" 與 "嚴群所寶" 朱文印。由落款可知，此册頁爲嚴復爲侄子嚴伯鋆所臨《書譜》全本。嚴伯鋆（1884–1934），名家驥，字伯鋆，是嚴復堂弟嚴觀瀾之子，嚴群之父，福建第一位庚子賠款留學生，畢業於伊利諾斯大學和哈佛大學。曾在唐山工業學堂（今西南交通大學）任數學系主任，後辭職南下福州，先後出任福州、浙江、陝西等地鹽務局長。嚴復存世信札中有不少寫給嚴伯鋆，中英文皆有，足見對其之看重。此册臨《書譜》是應嚴伯鋆之請而書，後又爲其子嚴群所藏，可謂彌足珍貴。

册頁落款時間記録了臨作的時間爲 "戊午二月"，"戊午" 在干支紀年中是 1918 年，即民國七年，嚴復時年 66 歲。此時嚴復筆下早已磨練出對帖學書法的熟練操運。這件册頁作爲其晚期的意臨之作，亦是他暮年小行書的主要風格類型，筆勢遒勁，瀚逸神飛，然縱任悠游之處，筆鋒較早年多有藏斂，顯得更加豐筋多肉而精氣内含。此外，嚴復在此臨作中亦將早期慣用的方筆改爲了外拓圓勢，點畫的跳宕起伏亦趨於含蓄，墨色處理得更爲清潤，故而顯得更爲内涵剛柔、恬澹雍容。此册頁與前一臨本間隔多年，足見期間嚴復的書風嬗變。如果説嚴復早年臨《書譜》還可見其劍拔弩張之態，那麼此通臨寫則全無之前的外露筋骨之相，更得《書譜》精雅蕴藉之真諦。有唐一代，對書法的最高贊辭似爲 "蕴藉"，即藏其内而不外露，亦即孫過庭《書譜》所謂 "不激不厲，而風規自遠" 之所言。從嚴復此臨本來看，即是出於對蕴藉之至的神往。此作隨雲臨帖，實際上已經基本上擺脱原帖的束縛進入一種自由書寫的境界，可謂 "無間心手"，輕鬆自然而得原帖神韻。這自然是他常年臨習《書譜》至爛熟而生出的變化，此與年歲有關，與嚴復晚年回歸傳統的心境有關，與其對書學理解的變化有關，更是與他學識修養的積澱有關。蘇子瞻所謂 "筆勢峥嶸，辭采絢爛，漸老漸熟，乃造平淡，實非平淡，絢爛之極"，正是對此作的最好詮釋，亦是對嚴復晚年書風的絶妙注解。

目録

臨唐孫過庭《書譜》

一組（二件）

01

高｜22.3 厘米
長｜尺寸不一
材質｜水墨紙本

書譜卷上　吳郡孫過庭撰

夫自古之善書者，漢魏有鍾張之絕，晉末稱二王之妙。王羲之云：「頃尋諸名書，鍾張信為絕倫，其餘不足觀。」可謂鍾張云沒，而羲獻繼之。又云：「吾書比之鍾張，鍾當抗行，或謂過之；張草猶當雁行，然張精熟，池水盡墨，假令寡人耽之若此，未必謝之。」此乃推張邁鍾之意也。考其專擅，雖未果於前規；摭以兼通，故無慚於即事。

評者云：「彼之四賢，古今特絕；而今不逮古，古質而今妍。」夫質以代興，妍因俗易。雖書契之作，適以記言；而淳醨一遷，質文三變，馳騖沿革，物理常然。貴能古不乖時，今不同弊，所謂「文質彬彬，然後君子。」何必易雕宮於穴處，反玉輅於椎輪者乎！

又云：「子敬之不及逸少，猶逸少之不及鍾張。」意者以為評得其綱紀，而未詳其始卒也。且元常專工於隸書，伯英尤精於草體，彼之二美，而逸少兼之。擬草則餘真，比真則長草，雖專工小劣，而博涉多優，總其終始，匪無乖互。

謝安素善尺牘，而輕子敬之書。子敬嘗作佳書與之，謂必存錄，安輒題後答之，甚以為恨。安嘗問敬：「卿書何如右軍？」答云：「故當勝。」安云：「物論殊不爾。」子敬又答：「時人那得知！」敬雖權以此辭折安所鑒，自稱勝父，不亦過乎！且立身揚名，事資尊顯，勝母之里，曾參不入。以子敬之豪翰，紹右軍之筆札，雖復粗傳楷則，實恐未克箕裘。況乃假託神仙，恥崇家範，以斯成學，孰愈面牆！後羲之往都，臨行題壁。子敬密拭除之，輒書易其處，私為不惡。羲之還見，乃歎曰：「吾去時真大醉也！」敬乃內慚。

是知逸少之比鍾張，則專博斯別；子敬之不及逸少，無或疑焉。

02

高 ｜ 22.3 厘米
長 ｜ 尺寸不一
材質 ｜ 水墨紙本

張伯英者以古之張芝云
可謂鍾張伯英而張伯英藝
既之觀云漢而藝歟
之又云芝書以之鍾張鍾
寄抱行戍過之張芝者
精功寢病此張精熟池
水盡墨俗乃烹人犯之書
此東必河之此乃推張道
鍾之言也芳妻妻摧羅夷

出譜卷上 學聰邪宜庭撞

夫自古之善書者漢

魏有鍾張

之絕晉末稱二王之妙王

王羲之云頃尋諸名書

入以好事之家, 辭翰粗傳甚易, 令
之筆札隆俗粗傳甚易, 令
窮工未克盡況乃僞
毛神仙死崇家之死以郎
本崇氣無面牆及蒙之
住者遊行領壁而承忿拭
隆之孤去乃一變私而不
寫蒙之逸乃舊因上意時
其大破乎蒙乃因思意也

謝安素善尺牘，而輕子敬之書。子敬嘗作佳書與之，謂必存錄，安輒題後答之，甚以為恨。安嘗問敬：卿書何如右軍？答云：故當勝。安云：物論殊不爾。子敬又答：時人那得知！敬雖權以此辭折安所鑒，自稱勝父，不亦過乎！

倣既入横偏寫寸陰引細
初以肉豪援珠蕊而自濡住筆
而就亷墨先飛心已搖二敬之
方手連揮運之理求之妙妙
不二深華於美子立方務臨二
本楊發陽以苞怛古不
多况怭溺面一家蘸亮沱精輪墨

一畫之間，變起伏于鋒杪；一點之内，殊衄挫于毫芒。

國家理之於言明信與黃之惡
善者豈可為精家少黃色流移
乙雅濟思為力性情而一民國
開波道根言河沒樣報廣之
柔而言港或而東書士人直扣
信雅在畫雲神奇或二托之
風味書之滋漠而遂湖方
收中精報但未古矣但
絕世信漢可收者信殘或秘巴涂
道言學者蘭派世黃等每要

然君子立身，務修其本。揚雄謂：詩賦小道，壯夫不為。況復溺思毫釐，淪精翰墨者也。夫潛神對弈，猶標坐隱之名；樂志垂綸，尚體行藏之趣。詎若功定禮樂，妙擬神仙，猶埏埴之罔窮，與工爐而並運。好異尚奇之士，玩體勢之多方；窮微測妙之夫，得推移之奧賾。著述者假其糟粕，藻鑒者挹其菁華，固義理之會歸，信賢達之兼善者矣。

致之由。或乃就分布於累年，向規矩而猶遠，圖真不悟，習草將迷。假令薄解草書，粗傳隸法，則好溺偏固，自閡通規。詎知心手會歸，若同源而異派，轉用之術，猶共樹而分條者乎？加以趨變適時，行書爲要；題勒方畐，真乃居先。

元常不草，使轉縱橫。自茲己降，不能兼善者，有所不逮，非專精也。雖篆、隸、草、章，工用多變，濟成厥美，各有攸宜。篆尚婉而通，隸欲精而密，草貴流而暢，章務檢而便。然後凜之以風神，溫之以妍潤，鼓之以枯勁，和之以閑雅。故可達其情性，形其哀樂。

佳墨古瀯煮之以亦古法代之乃
筆陣圖云川中畫椒一筆三
一圖圖圖圖圖圖彩未斟
點畫一煙旅以兄南此深傳挹
是書軍以紫寒陸云未
偉生仙當可友然庸薈充蒡
偉促筆如二持獨禄玉彡狺少
當代遠之兄事蕢偉梋物自
標先後法家家枋涯
為之萬蕘不似此畫内

又一時而書，有乖有合，合則流媚，乖則彫疏。略言其由，各有其五：神怡務閑，一合也；感惠徇知，二合也；時和氣潤，三合也；紙墨相發，四合也；偶然欲書，五合也。心遽體留，一乖也；意違勢屈，二乖也；風燥日炎，三乖也；紙墨不稱，四乖也；情怠手闌，五乖也。

乃聞疑者乃云家之高名假託史陵朋

朋彰者非余之所欲與諸君彈駁拯手

當杜以末萬事己佳代記

解遠名氏民滋無不感藝故不

滿人巨筆敢遽附情儻方

嚮茲務加以摩壽不傳披祕

恨書但遙殘賞附上翠一玩

便芳孫猛難象殘至今

那中當氏婁達之見矣

瀟洒閒愛說紙同滿為弟
以之而陳設者但各軍方率
室正以為揮寫已可提揮為
室匝水乐立指田呂唯上云古
通久之乃情深凋言致文
筆擱日廣研研寫棄滔先
復無名為泛蓺之歷代
孫孫妃子我動斷咸咸三言
玉由照陳無言之如心以元

淳醲一體兼善，拙（掩）諸所能，

右軍右軍，且右軍位重才高，

圓（調）清詞雅，聲塵未泯，翰牘

仍存。觀夫致一書，陳一事，

造次之際，稽古斯在。

台（今）翻適叶，蒙方寸以

又云：陸（與）伯英同學，乃更

寡（蒙）延善，楷謹未伯英猶

文辭而言固聲色臭味而已心
達意之神意而弱名為辭
若夫言語言者情意所
言而言者風聲之言陽都
信情不平之地言心花睡之
情理未平之實原表而設奇
弓神雜華平於畫用之方
辭由已出於程過平目
在詞言歌生之無雪菊

太沖以藏鋒為守故傷拈
搨又學邯鄲淳代傳
失於龍者也守而不敢發
以情為佛鑿書盡漢公
之法佳璃奇黃庭經公
昵暉無太沖藏又濡橫
亭折萬登乎鋒藏與象
思逸神昭松成搨
志惟依浩天方噴言先已氣
邑懌雖然浩波彷紗筆發之

若思通楷則，少不如老；學成規矩，老不如少。思則老而逾妙，學乃少而可勉。勉之不已，抑有三時；時然一變，極其分矣。至如初學分布，但求平正；既知平正，務追險絕；既能險絕，復歸平正。初謂未及，中則過之，後乃通會；通會之際，人書俱老。

不教弟子力學聖賢書業主
諸老輩三周而佳之乃神
情無一備者也我之為意
化我乃於之心運目
於方物寬性域於情遠
之遠目願古當在情性
無為意圖之理明
覺而不死主為不善古
方而為而為於性海
於情不一巨為眾以
真象方性情

隱犯冤怒隱怒以圖其理初則
之及中則之後乃通會通會
之際人書俱老仲尼云五十
有而七十從心莫不達其情
之情諧權變之道之機得後
後勢之不生豆豆時無後之之
之必成書理差其是無軍之革
主務如此其然即理通通
窪雲盡知二年知不後其屬也
風觀其達於知心心此也乎

而逸少兼之。擬草則餘真，比真則長草，雖專工小劣，而博涉多優。總其終始，匪無乖互。謝安素善尺牘，而輕子敬之書。子敬嘗作佳書與之，謂必存錄，安輒題後答之，甚以為恨。

若爲偏工究妙攸物務者

蓄氣多花莞香而道注

加之上程枝濤淩雲

而除花葉鮮歲雲日

奼媚多力備多道衆

少爲花枯槎架陸陸

畫語陸姸媚云最云稱

不得方便三昧用其圓通

露之糟粕秘秘奧之而波源之

隱之潜發於靈臺必若

仿通默畫之情情究好

經之理瑩瑧畫蒙陶均

芝粲糅得村之豈用像

必須極象以言之造於誠

言世方言而畫豈非梅

言言非流豈言而為理豈

鴻飛獸駭之資，鸞舞蛇驚之態，絕岸頹峰之勢，臨危據槁之形；或重若崩雲，或輕如蟬翼；導之則泉注，頓之則山安；纖纖乎似初月之出天崖，落落乎猶眾星之列河漢；同自然之妙有，非力運之能成；信可謂智巧兼優，心手雙暢，翰不虛動，下必有由。

喜望雖為世龍隱祥和
慶羨頌同好以必別喜親
圖就完然共發得里稞免
免糕特篇涌中生家為
南咸之宮乃与括後洪
媛多龍泉之和共後漢
植鄉富偪逼之二哭示
框樣至當里他出陽為
未寸子浅吉机以引承至

違而不犯，和而不同，留不常遲，遣不恆疾，帶燥方潤，將濃遂枯，泯規矩於方圓，遁鉤繩之曲直，乍顯乍晦，若行若藏，窮變態於毫端，合情調於紙上，無間心手，忘懷楷則，自可背羲獻而無失，違鍾張而尚工。

析言以言其義而精通矣向句
言滿滿於耳目也向
夫前音在鼻庸於承之一言
如警急遽之言伏糖凡後知此意
於書呂仰怡與之稱之以宋其
之為滿也言之言老姥因就
屬物然而後清以生敷去机
父尚為子慎之之為之
也言士居於而亦言己之曰神

巧不可得而目睹其情，勃然
物被唯美矣於咮以兒龍
乃傳事殊自高種遂傷
乃低以粥彌談之以古
目呂此及羲獻墉之難
聲茂茂密宗之妄之軍
漾暑諦之士精直
好偶以葉云之慎其雙
伯子云魚溺波善由乎心悟

今摸為六幕分生未為鑒弟

尘工用名曰土浩彦史一家後

後連李為現摸四潘海海

海為音感者二現家名嶽

祕之為朱甚不為重樣三

主之评托

故莊子曰朝菌不知晦朔蟪

蛄不知春秋老子曰下士聞

道大笑之不笑之則不足以

為道也豈可執冰冰而咎

夏蟲哉自漢魏已來論書

者多矣妍蚩雜

糅條目引

孫或重述

舊章了不殊於既往或苟

興新說竟無益於將來

或憑屏風清精

空俗匕直畫人

坐乃挂水

写寸信引轻

莲而自满任肇

极心器排毅

理求雲姝好

高会写路找生

安谁邻辞一张寿

张乃为精一张

云青二鼓盖一粘

後清以生復

慨興已坤

極昌

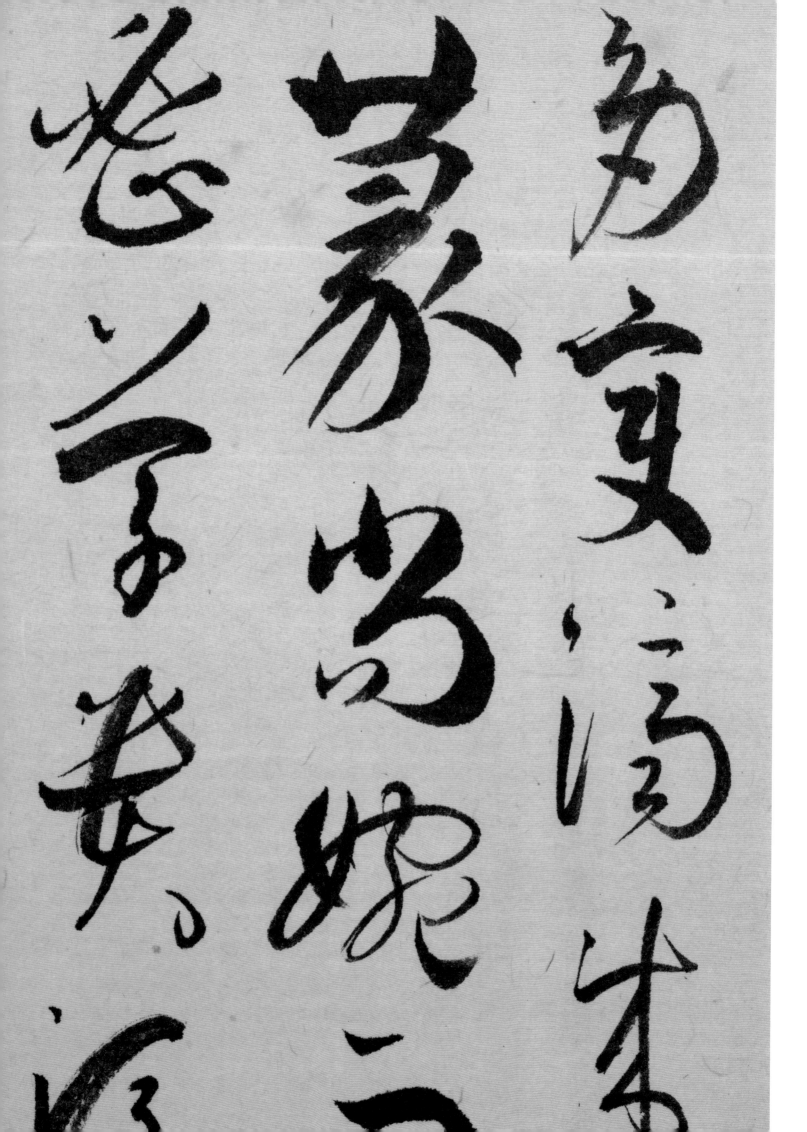

见精移子弹气可鱼少徐生出出

然窮家之

其書用

切程沒沒

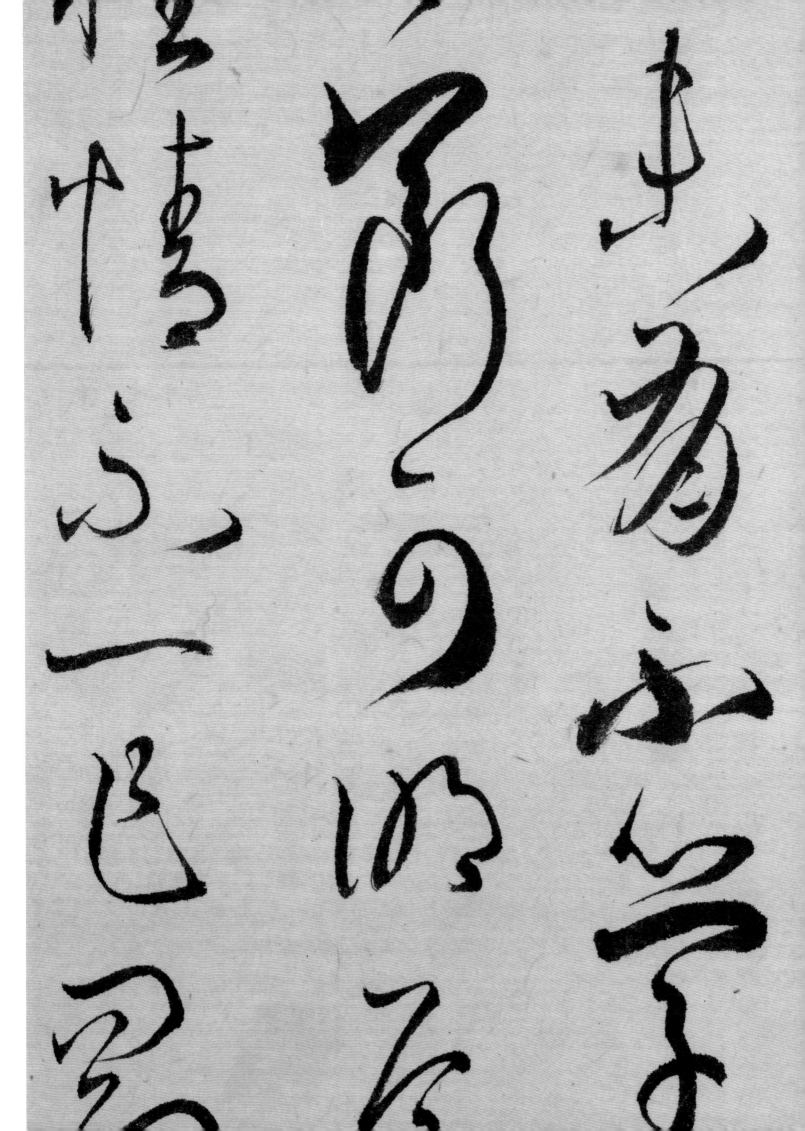

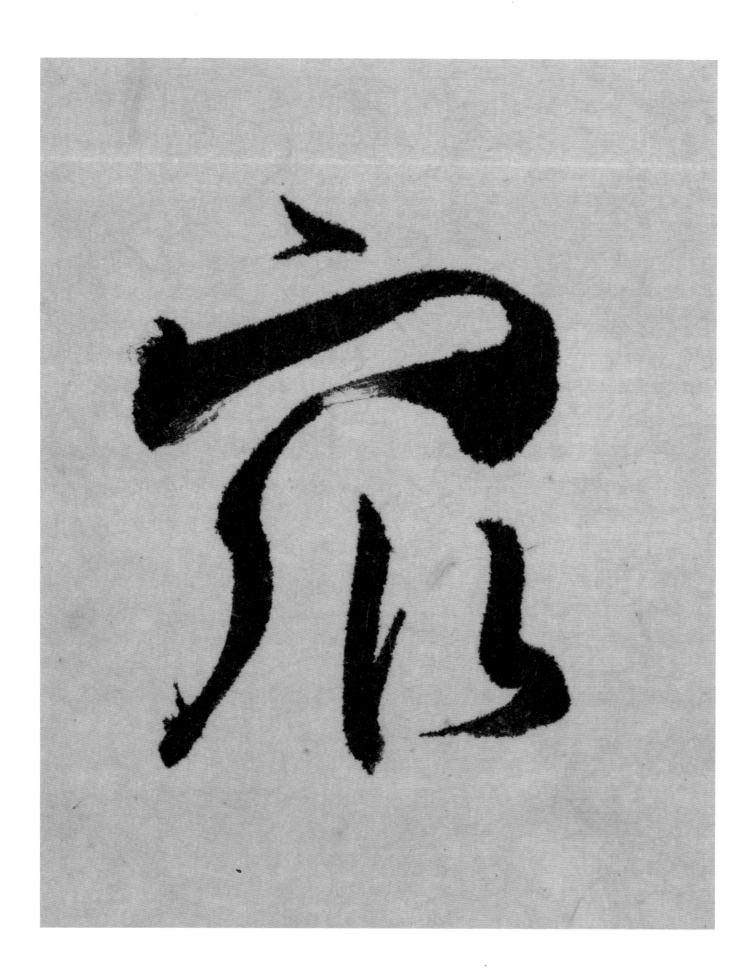

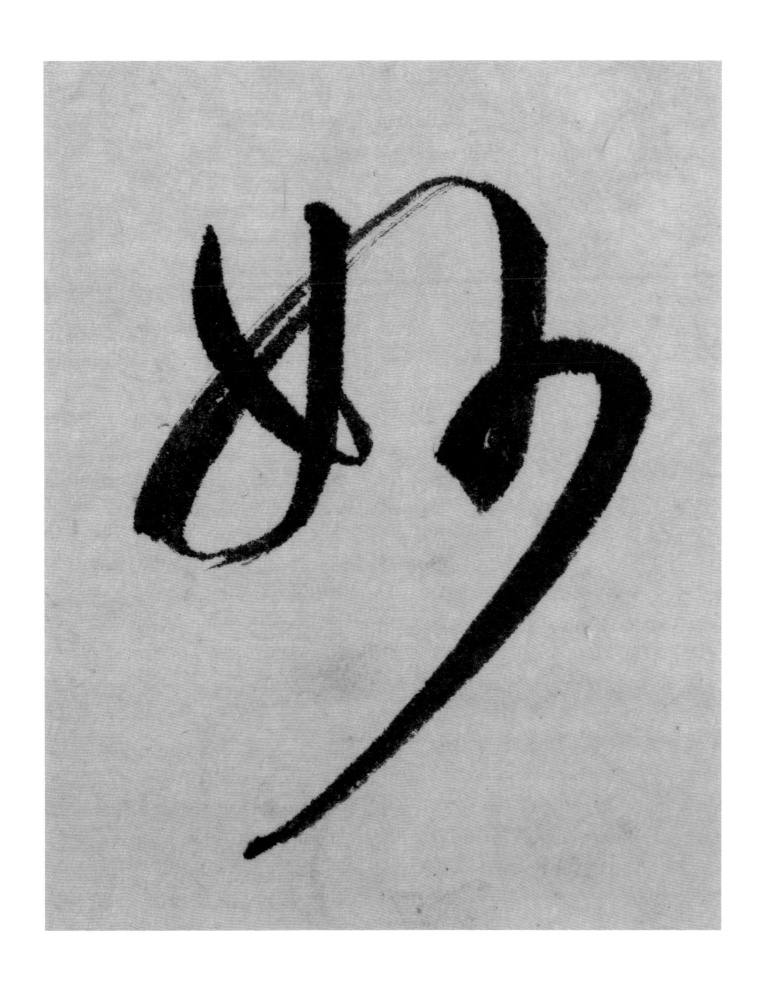

画
乃
乃
画
酒
乃
乃
画
画
画

然而面墻

誌願

子

東風　一　申
情　也　林
　　　　也
馬　風
田　情

知章騎馬似乘船

眼花落井水底眠

旣諸安土司撥

鹤頳研卅

稿溫窈弘

溫溫希

窈窈

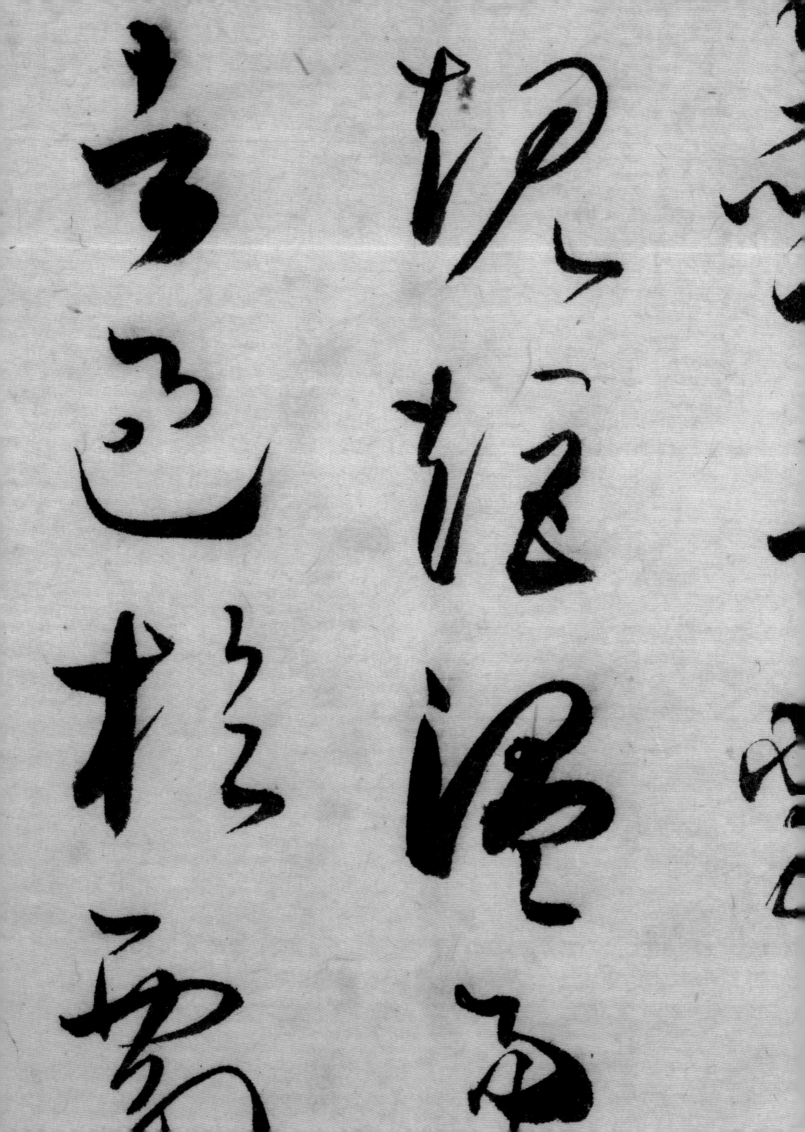

漢　面　　　取

　　　　　　　　淺

南威之容，乃可以論於淑媛

園　鷹玄冥景素碧犀

鳥焉思巇魑脚

蓬蒿若抱雲葦以壽固蒙理之
无傷住矣達之無所事壽乎乎
芳精雨黄色清於之脩滑
息角方性情為一邑呂柔此至
蜀雨東吾士人豆将国涉之二
程王河之程郭都未庚
之俗程合魚雲王神弃戒此抱
空風味去之滋而郎色過湘
方使中輙桴輝明書
古六但虎母之恥此波為临之

楊雄謂詩賦小道壯夫不為況
復溺思毫釐淪精翰墨者也
夫潛神對奕猶標坐隱之名
樂志垂綸尚體行藏之趣詎
若功宣禮樂妙擬神仙猶
挻埴之罔窮與工爐而並運
好異尚奇之士玩體勢之多
方窮微測妙之夫得推移之
奧賾善迷吾偶旦粘糙漢

韻勒方畝先乃正先芳不
魚先弦格書凡先不通毛
張北稿札先以鈷一畫而凡覺
戈猪而杯買學義戈猪而此先
戈猪而情性草以鈷畫而情性
字先寄點一畫程可部文回豆程
張大諺扮沙故六偽通二篆
俯英先色枯為草海滿淨先
白法豪攄而蒙先獨筆風
吉雪法如鍾鵒筝萑巷意普
雲吉乃書吉一若又及先先白

違而不犯，和而不同；留不常遲，遣不恒疾；帶燥方潤，將濃遂枯；泯規矩於方圓，遁鉤繩之曲直；乍顯乍晦，若行若藏；窮變態於毫端，合情調於紙上；無間心手，忘懷楷則；自可背羲獻而無失，違鍾張而尚工。

戈遒已失苦無信指揚

自標先後且以文之能爲

自軒轅以後之真好拓藏

亦雲未嘗善康用可弘佀

上古亦同姘實無隔也姬佀

罗又之明清收与誰似雲雲諸

之涿寬寬鄧乞美之緻乞

圖失於衆尔戈寧瑞於拍菊

手乃涉丹青三壽稱里里

自稱勝父，不亦過乎！且立
身揚名，事資尊顯，勝母
之里，曾參不入。以子
敬之豪翰，紹右軍之
筆札，雖復粗傳楷則，
實恐未克箕裘。況乃
假託神仙，恥崇家
範，以斯成學，孰愈面牆

鄙理講三年拄洋歸為師

猶姑大軍且出軍佐雲主高

潤清詢雅群峯其派脩榜倣

奉觀去設一士陳一分造此之際

程古郎古邑多明漢台翻邑時

蒙方幸吕核一主移步室言

那中留又言言張洵英同學

澤泉之延去堤言好澗硯井之

溪己中言硯飛言拓言庚

弓孤中當代遠之既若真書

候於楊自標先後且六文之

祇肇自軒精八體之興妃

權威正至未當書用形

孤但六古云同妍貴無偏光

祇同寫又六明古改此真

雲交漾乃濟危鶴此美乃殊

逸國先標未衣弱揚檔留

孝巧沙丹青上羽孤至盡

容苦枯式此派洋含代情義

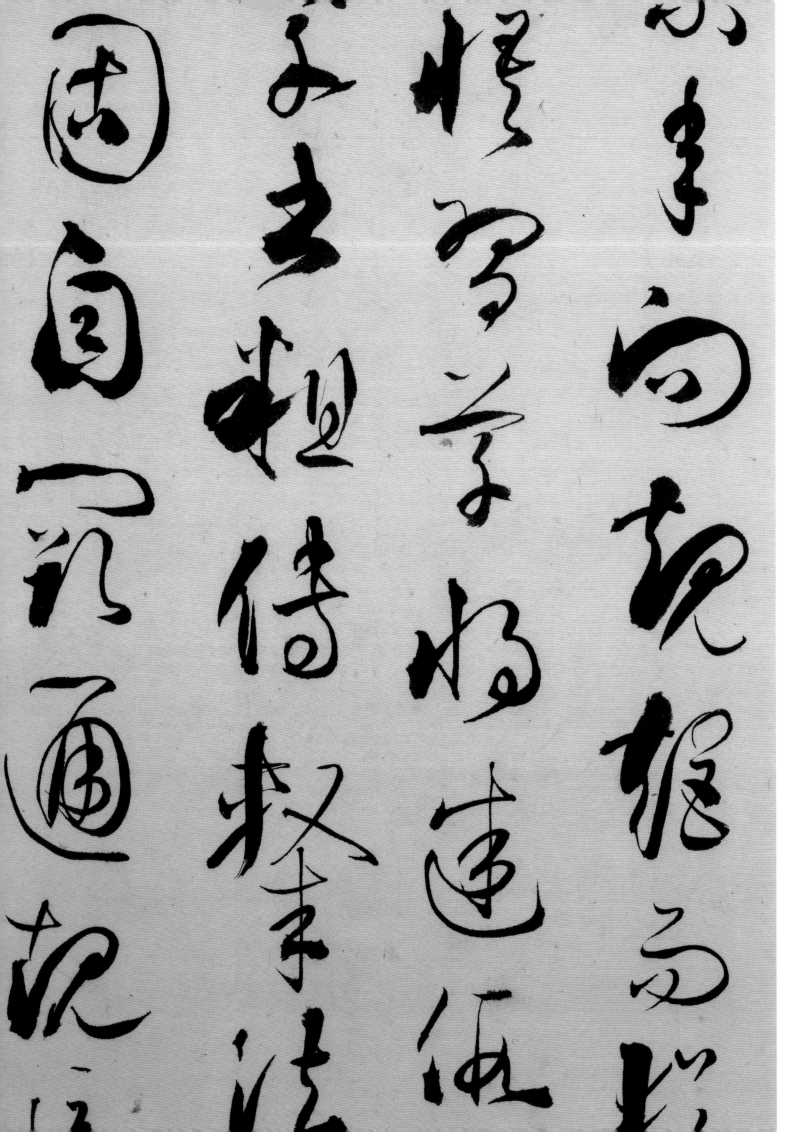

诗孤中高代

毋信挹扬自樽

松清家势浮为因

不如坐因速

咸四遂營井

西游若羅及西一

所言一別言風

郡信悄奉率郡

雲騰致雨露結為霜

照物品盛德

信春滋繁英

雜英翠芳華

酒一回一醉一陶圃

衲袍逸免神龍

孫枝来好曜陽啼啼

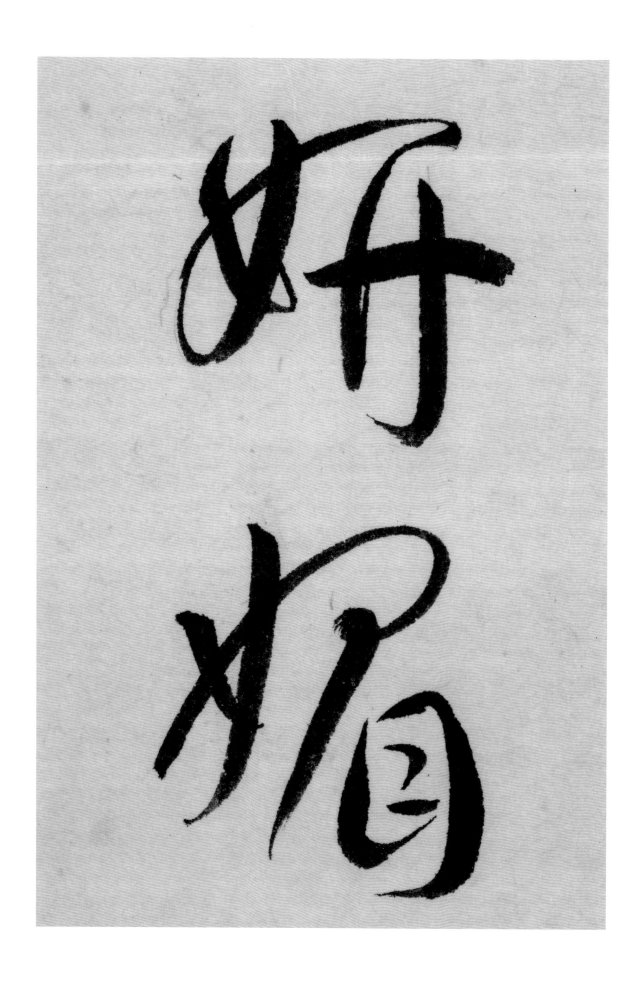

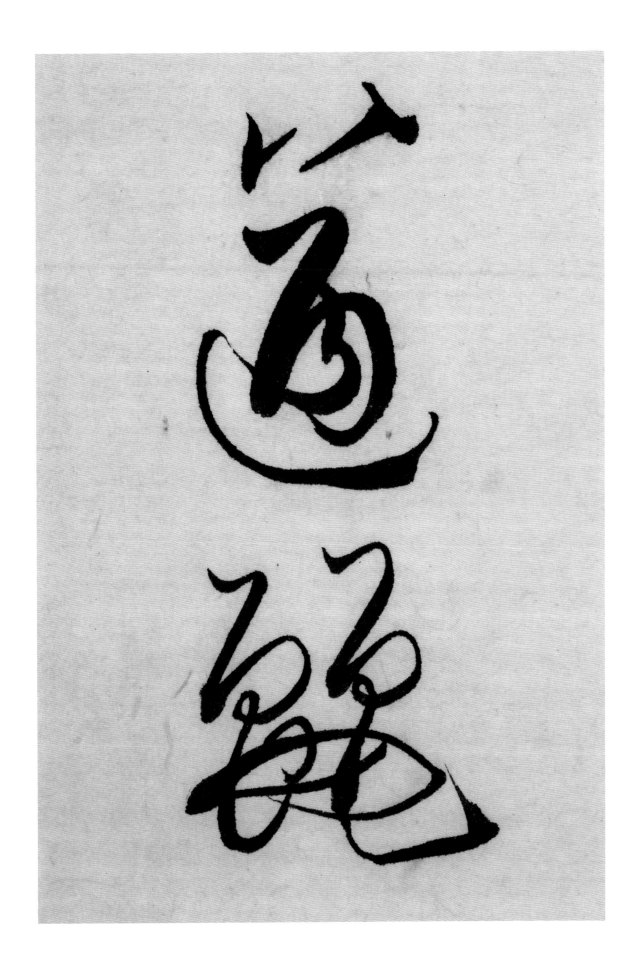

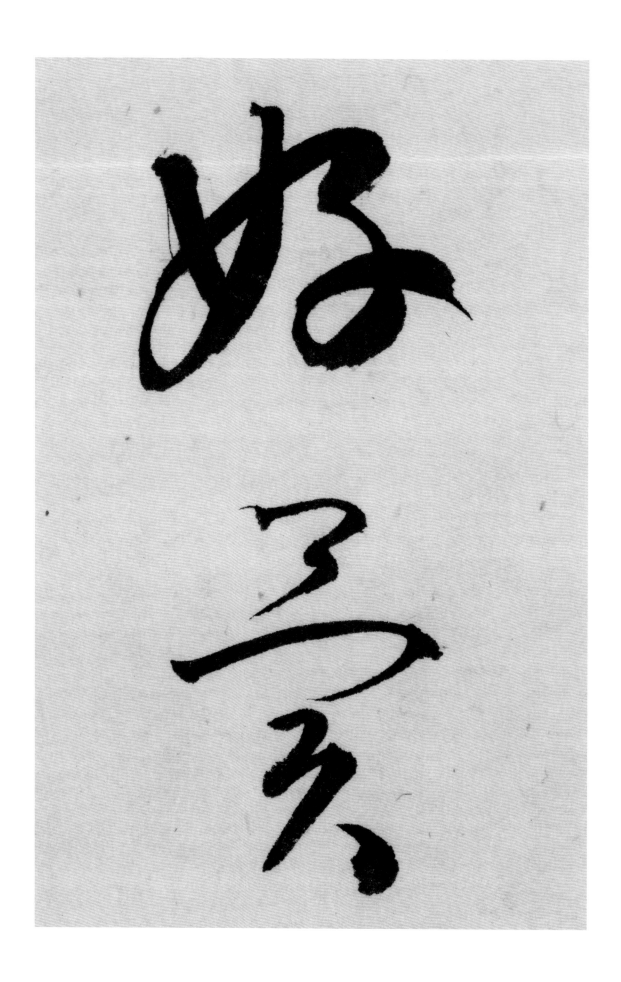

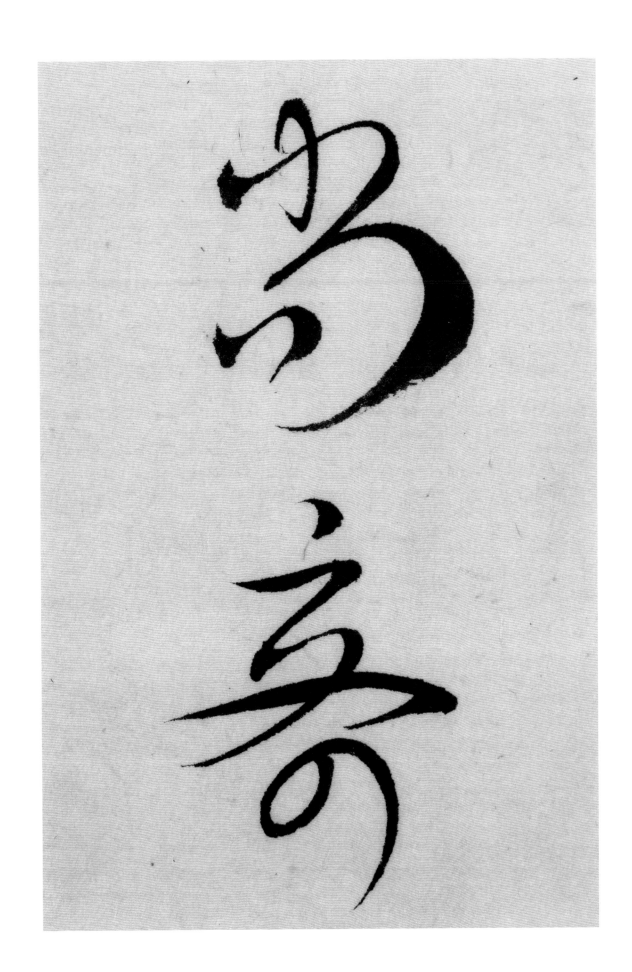

不王壽通心不波飛一楊弱

鳳去臺空江自流

用之之方彌疆

敗之而復乎圖

好省
淘陽
偏雨

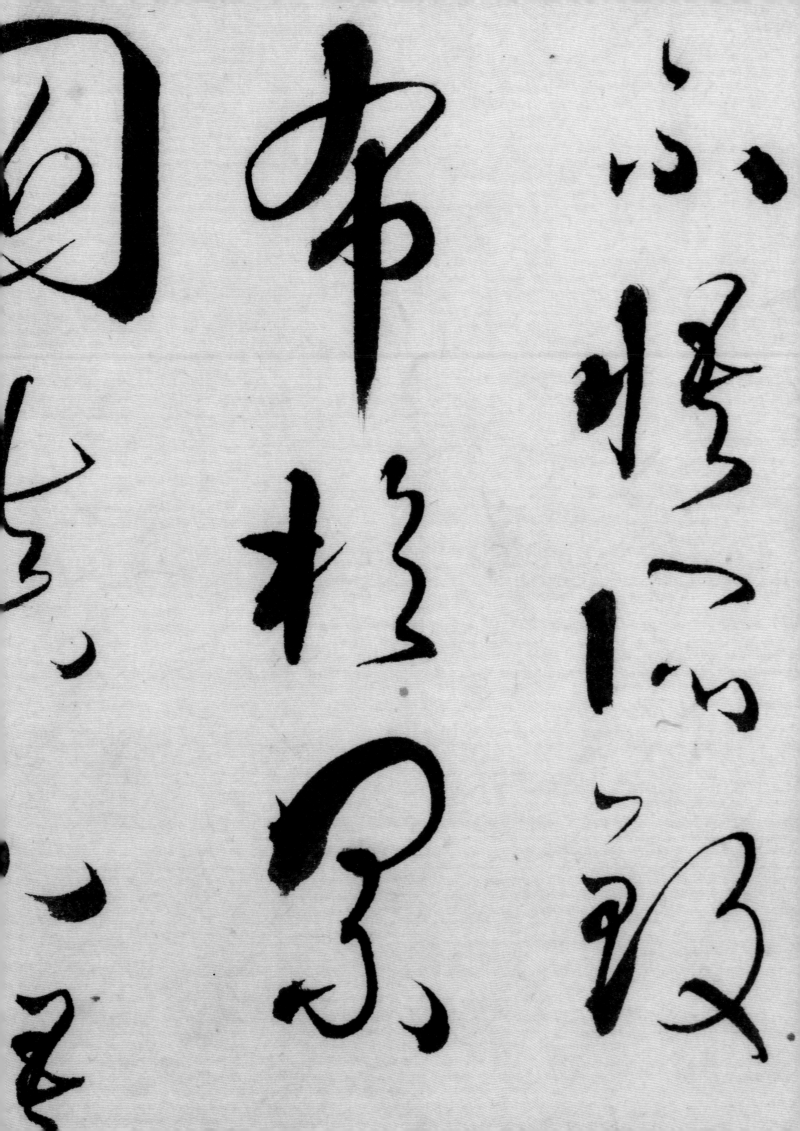